BL漫畫家的
性愛場景訪談集

Boys Love
Erotic Scene
Talk

前言

BL（BOY'S LOVE），就如同類別名稱所示，是以男性之間的戀愛為主軸的故事。

雖然BL中有各式各樣的戀愛，有溫馨小品也有愛恨交織的巨作，但不論如何，都是愛情故事，並且與性愛場景有著密不可分的關係。

性愛場景的部分，登場人物的想法會投射在行為與表情上。兩情相悅的時候、單相思的時候、雙方都還沒對對方動情的時候……

依角色之間的關係不同，描繪出來的內容也不一樣。

「接吻」、「愛撫」、「結合」

──說到底，性愛行為或許不外乎就這幾項。

但是，依作者的個性與感性不同，表現出來的性愛場景自然也各不相同。就算統稱為性愛場景，內容也會有極大的差異。

這些相異之處是表現在哪裡呢？

作者在性愛場景中，寄託了何種想法？

為了得到這些問題的答案，編輯部在眾多活躍的BL漫畫家中，訪問了7名特別擅長描繪性愛場景的作者，請她們暢談自己對性愛場景的看法。

創作時，作者的目標究竟是什麼呢？

敬請期待BL漫畫家的性愛場景對談。

Contents

拆下漫畫《野ばら（野薔薇般的戀情）》的書衣後，會看到各個登場人物只穿著一件內褲站著的「內褲表」。內褲的形狀與花紋自不用說，體型也都不一樣（包含腿毛的有無在內），每個都「很像」該角色會有的模樣。描繪身體凹凸的線條也很柔軟，彷彿能傳達出肌膚的質感。正因為角色具有真實感，所以儘管沒有激烈的筆觸在性愛場景（包含床戲）中也能發揮其威力。這種描寫，性愛場景還是能給人嫵媚的感覺。作者是有意識地表現出這種真實感的嗎？讓我們聽聽作者的想法。

雲田はるこ

——雲田老師在畫BL時，是如何看待性愛場景的呢？

——剛開始畫BL時，性愛場景……特別是床戲，為什麼非畫不可呢？那時我非常認真地思考過這個問題。若劇情上有需要當然要畫，但是假如沒有必要，還需要特地描繪性愛場景嗎？我做過很多錯誤的嘗試，最後得到了「畫床戲不是目的，而是為了傳達劇情的一種表現手段，如果使用起來有效果就應該畫出來」的結論。

——您一直獨自思考這種事嗎？

雲田　我曾經到處問人「你覺得床戲是必要的嗎？」（笑）。有人回答床戲是一定要的，也有人認為沒那個必要。我也在雜誌還是什麼的回函上看過類似的問題，結果一樣是「需要・不需要」各半。由於這不是誰對誰錯的問題，因此反而很難有個定論。BL基本上是愛情故事，故無法完全排除性愛場景，但似乎也不是非要有床戲不可。

——在回答各半的情況下，您為什麼會做出「作為手段，有必要的話就畫」的結論呢？

雲田　我覺得床戲算是一種「閱讀感受的終點」。該說能使人產生看過作品的實際感受嗎？既然讀者願意看我的作品，我就該重視讀者的這種感覺，所以我想有效地活用床戲。《新宿ラッキーホール》（新宿LUCKY HOLE）就是我第一次嘗試活用床戲的作品。

——原來如此。那麼，收錄在您初次出版的單行本《窓辺の君（眺望著窗外的你）》或隔年出版的《野薔薇般的戀情》中的作品，都是在這段時期畫的嗎？

雲田　沒有床戲也無所謂吧。當時是我嘗試各種想法的時期。實際上，收錄在這兩本書中的短篇作品，有些有床戲，有些則沒有床戲。而且我最近又開始朝著「沒有床戲也無所謂吧？」的方向搖擺了（笑）。感覺在我心裡，需要或不需要床戲的想法會像潮汐般起伏。話說回來，就算床戲是有效的表現手法，但假如一定得畫床戲的話，表現模式反而會一成不變。我在作畫時，有時會覺得自己的作品形式似乎太固化了，這樣其實不太好。

——在故事中畫床戲時，自己的表現手法會趨於固定，是這個意思嗎？

雲田　是的。而且因為我認為床戲是相當重要的表現手段之一，所以才不希望畫出來的床戲總是給人類似的感覺。應該說我希望能依作品不同，而有「有床戲／無床戲」這種選擇的餘地。總之就是要根據當下狀況摸索最有效的方法。我目前是這麼想的，但明年的想法說不定又會不一樣（笑）。

——您在過去的訪談中曾說過，「BL的床戲與落語的伴奏場面有共通之處」。

雲田　沒錯。由於落語跟BL這兩種漫畫我都有畫，因此我認為性愛場面跟伴奏場面的演出方式有其共通點。進入這個階段時，故事會暫停、節奏會出現變化，產生緩急。我在替一般場面分鏡時，會盡可能地平淡地處理，不使用變形的格子。不過在描繪床戲時，就會自然地使用橫向或直向的長條格，表現出與平常不太一樣的畫面。落語的狀況也有點類似，像這樣在畫面上做變化，或許也可說是以自己的方式調整閱讀時的感受吧。

——是有自覺地這麼做的嗎？

雲田　我並沒有明確地意識到這件事，只是覺得這麼畫比較舒服。還有，我希望能讓讀者享受到良好的閱讀節奏。在處理床戲時，與故事的部分分開，我會刻意削減臺詞。這是床戲特有的，和落語不一樣的部分（笑）。就我個人而言，並不是很想在性愛場景說太多話。因為讀者可能會覺得很煩。畢竟角色太多話有可能會破壞氣氛，降低讀者閱讀時的高昂感。所以我會盡量不加臺詞。

——這些想法是在畫床戲的過程中，自然出現在腦中的嗎？

雲田　對。不過與其說是在畫圖時產生的想法，不如說是回頭看刊登在雜誌上的作品，在反省時才領悟到的。這次的節奏不錯呢、下次把這種場面的篇幅拉長一些吧，之類。這種發現與反省，不等到實際刊登在雜誌上通常就無法明白。

——您自己在閱讀他人的作品時，也會特別在意包含床戲在內的故事節奏好不好嗎？

雲田　我自己看書時都只是單純地樂在其中，

我很喜歡畫裸體，有時甚至覺得是因為可以畫裸體所以才畫BL的

不會去想那些事。還會哭到沒空思考表現技巧之類的（笑）。頂多看完後也會想畫出能讓讀者感動的作品。不過想歸想，在閱讀的當下，我也純粹只是個讀者而已。

——雖然您說「床戲是表現手段之一」，不過有沒有基於「我想畫這種床戲」的想法而畫出來的故事呢？

雲田　我沒有特別為了這種動機想過故事。就我個人來說，床戲只是表現角色情感或故事的「手段」而已。大概只是畫《新宿LUCKY HOLE》的時候，先有了「我想畫看這種體位」，為了畫出那種場景，才開始想劇情該怎麼跑的念頭。我想，當時應該是受到其他作者的BL作品影響，讓我也想跟著嘗試的關係吧（笑）。

——包含床戲在內，在作業的哪個階段會浮現性愛場景的畫面呢？

雲田　會依作品而有所不同，有時在想劇情大意時，畫面就會和角色同時浮現；也有連分鏡都完成了，還是沒有半點畫面的情況。把床戲的畫面先擱置下來時，會想說「一等正式作畫時再決定吧！」不過通常會因此更煩惱該怎麼畫（笑）。從一開始就有鮮明的畫面，絕對是最好的哦。真的。最近我會先留下大約十頁的篇幅給床戲或性愛場景，在面對這些頁數時思考畫面，這樣就能畫滿床戲哦。不過真的畫完分鏡後，有時候會變成八頁，有時候會變成十二頁。為了確保某種程度的緩衝，所以一開始都大概抓十頁左右。

不靠直接的描寫表達色情感

——我想，應該沒有多少人會認為雲田老師作品裡的床戲場景很激烈才對？而且於2017年5月出版的短篇集《ばらの森にいた頃（那年與你在薔薇森林）》中收錄的四篇作品裡，有三篇都沒有插入的行為。

雲田　是啊。我想那應該是我覺得不畫床戲也行的時期的作品吧。還有，考慮到要表現限制而需要被當成猥褻物的情況，所以從一開始就別把那根（笑）畫出來還比較省事。不分男女，可以的話我都不想看到那邊（笑）。不過，不直接畫出「那根」，又該如何表現情色感呢？儘管這是個需要思考的問題，但是思考起來反而很快樂。正因為表現手法受到限制，因此人們才會花心力去應對，這樣才會變得明顯。最近把那邊畫得很明顯的作家變多了。還有，可能是為了宣傳吧，電子漫畫的廣告中時常可以看到畫面十分刺激，或是有奇妙設定的BL作品。不過，之所以會特地宣傳那樣的作品，也是因為讀者想看這類的故事，感覺非常有意思。我喜歡觀察時代的變化，可以解讀出不少事情。

——作為表現的手段，假如床戲是必要的，就算是設定有點奇妙的作品，您也會想要嘗試畫畫看嗎？

雲田　也許是受到社群網站的影響，感覺起來最近這幾年衝擊性高的作品似乎比較受歡迎。假如讀者對那類的故事有需求，就沒有不畫床戲的理由。如果能自然而然地將床戲融入故事裡，也許我就會想畫。可是到目前為止，我還沒有直接畫過「那根」。不直接描繪，以其他方式表現情色感，這是我想努力的目標。

——在畫性愛場景時，有特別注意的地方嗎？

雲田　因為我把性愛場景預設成作品中最有看頭的部分，所以會非常重視分鏡和構圖的流暢度。但這也是最傷腦筋的地方。該如何表現才能讓整段劇情顯得流暢呢？而且能令劇情更加流暢的構圖也不太好想。讓讀者看著兩名角色的臉，明白他們正在做什麼，是相當困難的事。再說，也不能從頭到尾只畫兩個人的臉（笑）。我總是抱持著這種想法在作畫。除此之外，要是畫出來的東西太過實驗性，或是和自己過去的作品相比，內容過於刺激的話，說不定會令喜歡我原本風格的讀者失望。在過去的風格與新嘗試之間取得平衡，也是一大難題。

——雖然統稱為性愛場景，不過從雙手互握，到床上的插入行為，有不同程度的肢體接觸。哪個階段的動作能令您畫得最開心，或是最雀躍呢？

雲田　依作品和角色，會有所不同。例如《い

としの猫っ毛情人（可愛的貓毛情人）》，光是能摸到對方，美三就會開心到飛上天了。我想，正因為是那兩人，所以才會這樣。其他作品的話，例如攻做了讓最希望對自己做的事，不管是握手或是插入，我覺得都是令人雀躍的場面。我想，劇情與角色都會有影響。我想畫角色最開心的瞬間。

——畫那樣的場面時，您自己的情緒也會變得高昂嗎？

雲田　雖然會覺得是情緒高昂的地方，但我會相對冷靜。畢竟我本來就不會在畫圖時把感情代入特定的角色之中，所以與其說是自己的情緒高昂，還不如說是想畫出那個角色最棒的表情，這樣的心情更強烈一點。

——畫那樣的場面時，會一氣呵成地完成嗎？

雲田　唔——不一定呢（笑）。我經常修圖修到滿意為止，因為表情也是很重要的表現手段之一，所以我會花很多心力在上面。

喜歡畫各種體型和裸體

——在性愛場景中使用狀聲詞時，有沒有什麼特別注意的地方呢？您作品的床戲裡，狀聲詞使用的頻率似乎不高？

雲田　關於狀聲詞我還滿注意的，而且一直寫同樣的文字感覺也很煩（笑）。我覺得要是加上一堆狀聲詞，對讀者來說，就像我強迫他們聽這些聲音一樣。我認為讀者應該會想一邊聽自己的「聲音」一邊看漫畫，所以只要做補充程度的簡單狀聲詞就好。我想盡可能地不去干擾讀者的閱讀節奏，因此我會故意不把手寫字做得太精緻的修飾，避免讓讀者分心。我的理想是完全不讓讀者感受到身為作者的我的想法。

——不想失去流暢感，是這樣嗎？

雲田　是的。我想珍惜讓讀者沉浸在作品中的感覺。身為作者，我不想做出任何會破壞那種感覺的事。

——您也會注意對白框的配置嗎？

雲田　我會注意不讓對白框遮住太多畫面。該說是悄悄地放在一旁嘛……因為是以讀者閱讀時的感受為優先，所以我不想讓對白框干擾到讀者。

——您很不願意干擾讀者呢。

雲田　對啊。流暢地從頭看到尾，讓情緒隨著劇情發展跟著高昂起來。我希望讀者能這樣享受我的作品。就算不是性愛場面，我也會特別注意這點。

——我聽說收錄在《那年與你在薔薇森林》的作品，在整理成單行本的時候，有另外加上床戲的場面。

雲田　不是全部加上去，是因為回頭重看時，覺得場面的轉換太跳躍，為了讓故事更流暢，所以加上了兩頁左右的畫面作為調整。與其說是想增加更多情色場面，還不如說是為了讓作品更流暢才添加了一些分鏡。不過，就算場面的轉換太跳躍，也不見得每次都會在意到加戲就是了。

——畫床戲時，一定會畫到男性的裸體嗎？

雲田　不管畫身體的哪個部分時，我的下筆速度都會變得很快。所以在畫裸體時，我的下筆速度會變得很快（笑）。有篇名叫〈ヨシキとタクミ（義樹與拓海）〉，收錄在《那年與你在薔薇森林》的作品，裡面有好幾頁在澡堂洗澡的場面，那幾頁我就畫得很快。

——因為是裸體嗎？

雲田　因為是裸體（笑）。而且只要貼少少的網點就好，畫起來相當輕鬆。裸體真棒啊。我很喜歡畫裸體，有時甚至覺得是因為可以畫裸體所以才畫BL的。

▲以連續橫格來分鏡的話，就會產生與原本故事不同的節奏（《蒙地卡羅的一場雨》）。

—之所以喜歡畫裸體，是因為喜歡畫人物的線條嗎？

雲田　是的。我也喜歡畫衣服的皺褶，但是畫衣服時必須考慮領子的形狀或布料花紋等等，相對的，畫裸體時就不必思考那些。而且又美，畫起來真是太快樂了。我熱愛畫輪廓。既喜歡畫不同的體型，也喜歡畫西服與和服輪廓的不同之處。

—從以前就是這樣的嗎？

雲田　從開始畫漫畫起就。雖然說我喜歡畫裸體，可平常塗鴉時也不會一直畫裸體。假如有歡在漫畫裡畫裸體。假如有設定上能畫一大堆裸體人物的故事，我會很想畫畫看（笑）。

—您喜歡畫哪種體型呢？

雲田　不論是哪種體型，我都會畫得很開心。不過，由於想看看老人和胖子的讀者不多，因此沒怎麼畫到。假如有機會能畫的話，我想畫更多種類的體型。

▲因為太喜歡畫裸體了，所以畫得很快的《義樹與拓海》泡澡場面。柔軟的身體線條相當引人注目。

攻的魅力 不只是可愛而已

—您與阿仁谷ユイジ小姐的對談中曾說過「BL的床戲就像拼圖一樣，要是能放在正確的地方，就會覺得很舒服」。

雲田　不論什麼樣的床戲，只要能想好正確的分鏡與構圖，並且能把床戲流暢地加在故事裡、畫在紙上的話，就會覺得很快樂。阿仁谷小姐也說，就好像分泌出什麼腦內物質，讓身心愉快起來一樣（笑）。

—床戲是表現手法，也是拼圖的零片。如果是故事中必要的拼圖，就該放上去。假如不是的話，就算不畫也可以，是這樣嗎？

雲田　是的。假使床戲對整體劇情而言是必要的，拼圖中便會有放這塊零片的空間。若無需要，應該就找不出能放零片的地方。沒必要把名為床戲硬塞進故事裡，到底該把心力花在什麼地方……又開始這麼想了。名為床戲的零片究竟是不是必要的？零片的內容是什麼？畫故事時，我不想在這部分花太多的心力。

—到目前為止，您的作品中，關於零片放得好不好的部分，有什麼特別有印象的作品嗎？

雲田　印象很深的床戲嗎？有什麼特別有印象的……雖然和這個問題有點不太一樣，不過應該是《義樹與拓海》吧。就現在的時間點來說，那是我最新的BL作品，我打算在該作裡努力描繪攻的角色，就結果來說畫得很快樂，而且有許多新發現。以這層意義而言，是印象非常深的作品。

—所謂的發現是？

雲田　例如在BL作品裡，並非畫出有魅力的人物就會是好角色。因為攻與受完全不一樣，所以畫法也不一樣，我再次理解到這一點。不能全部都畫成「好可愛！」的感覺（笑）。我有喜歡發現男性可愛之處的傾向，不過畢竟也有名為攻的人種，他們是擺在攻的區域，才會閃閃發亮的人。我最近終於明白了這件事。大家都知道的事實，我在出道第九年時總算發現了（笑）。

—這樣的發現會與快樂直接連結在一起嗎？

雲田　因為可以用與過去不同的方式畫圖，所以滿快樂的。到目前為止，為了顯現攻與受的魅力，我腦中只有「畫得很可愛」這個選項而已。儘管裝出帥氣的樣子，但是很可愛；或是雖然身體很壯碩但是很可愛。雖然很無能但是很可愛等等，到底該把受或攻哪個畫得更可愛一點。所以我總是在煩惱，「可愛」支配了一切。但在畫了《義樹與拓海》之後，我終於發現有時依情況可以不那麼做。這是超級大發現呢。「畫帥哥攻好快樂啊～」我甚至開始這麼想（笑）。同時，我也發現到目前為止，我作品中的情侶，總是散發著可以攻受互換的味道。不過我筆下的人物，該說攻受的角色分配很模糊嗎？我覺得畫起來很快樂。

—明確地分出攻受，在畫床戲時有什麼不同

之處嗎？

雲田　有非常大的不同。比如要把鏡頭放在誰身上？這種迷惘一下子少了很多，畫起來變得相當輕鬆。

——到目前為止，不論攻與受，都想把焦點放在他們的可愛之處上，所以會感覺很迷惘呢？

雲田　是的。可是在畫《義樹與拓海》時，這種迷惘消失了，心情上變得非常輕鬆。雖然說床戲時，不只要畫可愛的受，也必須得畫到攻不可。不過，因為有了想看攻很帥的表情這種心情，所以在轉念之後就變得十分快樂。刊載我作品的BL雜誌裡，有超級達令（Super Darling）式的攻，我看那些作品看得很開心。說不定是在不知不覺中，培養出了攻的感覺（笑）。

——是出道九年的大發現呢。

雲田　是晴天霹靂級的大發現。這種事靠自己的話，得花很多時間才能察覺呢（笑）。

想畫「被玩弄的人」

——《那年與你在薔薇森林》是時隔五年的短篇集，畫單回短篇與畫長篇連載，有什麼不同之處嗎？

雲田　感覺上完全不一樣。單回短篇的話，可以把自己喜歡的部分一口氣全都畫進去。自從開始畫長篇連載後，每年大概就只有一次畫單回短篇的時候，會把最想畫的東西，還有想嘗試的表現、展開等等，全部塞進單回短篇裡，我是以這種感覺作畫的。因此畫單回短篇會讓我覺得很愉快。目前我還有很多想畫的東西，幸好我的記性沒有差到忘了那些點子，也很少覺得膩，我是努力儲存點子的個性。只要有機會的話，我還想畫更多短篇。

——收錄在《那年與你在薔薇森林》的《Be here to love me》，有女性體型的男性，以及被那位男性的腿深深吸引的戀腿狂男性。您之所以想試著畫那篇作品，是因為想畫女性體型的男性嗎？

雲田　大家應該會這麼想吧？不過其實我喜歡的，是被女性體型的男性或女裝男性玩弄的異性戀男性。因此才會想畫看那篇（笑）。不是因為萌女裝或女性體型。

——原來如此。《モンテカルロの雨（蒙地卡羅的一場雨）》中，也有女裝男性玩弄的男性出場。

雲田　這算是我的喜好（笑）。無論是女裝或其他要素，畫出因為那樣的要素而使自己的性取向出現混亂的異性戀的人，也不是因為看過其他人作品中有這樣的角色，所以才跟著萌的。

——這種萌點是怎麼來的呢？

雲田　不太清楚呢。我實際上並沒有遇過這樣的人，對我來說是非常快樂的事。但是我一看到這樣的角色，就會興奮到腦充血。不是想被玩弄，也不是想玩弄人，只是單純地在看到混亂的人時，便會覺得很快樂，我想，這應該是一種業障吧（笑）。

——像這種「被玩弄的人」，在今後的作品中也會登場嗎？

雲田　在至今為止的短篇中，我都有定期地畫這樣的角色。我希望每五篇故事裡就可以畫一次這種故事（笑）。想畫的東西很多，我想慢慢地，一個一個地畫出來。

——最後請對喜歡BL的讀者說幾句話。

雲田　關於表現手法的限制……儘管BL是多次面臨到這種危機的類別，不過還是希望大家能去看顧著BL的心情，一直喜歡下去。BL很棒哦。我想讓大家知道這件事（笑）。今後我也打算繼續在這個類別中創作，請大家多多指教。

▲《Be here to love me》中有戀腿癖的異性戀男性，混亂的性取向十分可愛。

雲田はるこ／栃木縣出身。2008年以刊載於東京漫畫社的BL合同誌《職業型錄》系列上的作品首次集結成單行本《眺望著窗外的你》。該書甫一出版，作者就以實力派新人之姿備受矚目。2010年講談社漫畫雜誌《ITAN》創刊，作者也於零號開始連載《昭和元祿落語心中》，除了BL讀者之外，也廣為一般讀者所知。同年，作者也開始於Libre的BL雜誌《BE·BOY GOLD》連載作品《可愛的貓毛情人》，目前也依舊連載中。

那年與你在薔薇森林
祥傳社（on BLUE comics）

與不老的吸血鬼正宗同居的少年·陽。正宗說，陽在數百年前是正宗的戀人，曾經轉世為各種動物、昆蟲、植物，出現在正宗身邊。陽也想成為與正宗一樣的吸血鬼，但是……除了標題作之外，本書還收錄了描繪當紅的年輕演員與飾演其情人的中年演員之故事《蒙地卡羅的一場雨》、分別屬於敵對團體的不良少年高中生之間的酸酸甜甜故事《義樹與拓海》等四篇作品。

野薔薇般的戀情
東京漫畫社（MARBLE COMICS）

除了因雙親亡故，年紀輕輕就繼承了西式餐廳的武，與面臨離婚危機，育有一女的店員·神田的標題作之外，也收錄了二篇在同志酒吧上班的咪咪君的故事與《鳥之國搖籃曲》。

眺望著窗外的你
東京漫畫社（MARBLE COMICS）

內向的大學助教·柴田暗戀著開朗愛玩的農學系學生·竹宮。某一天竹宮突然出現在柴田面前，兩人有了始料未及的交集……包含標題作在內，總共收錄七篇作品的第一本單行本。

新宿LUCKY HOLE
祥傳社（on BLUE comics）

原本是當紅GV明星，現在是DVD製作公司社長的苦味，以及當年從黑道兒暫時照顧苦味，調教他身體的原黑道佐久間。以這兩人為中心，描繪周遭人們戀情與欲望的連續作品。

可愛的貓毛情人
Libre（CITRON COMICS）1～5集

從小在北海道出生長大的小惠，來到東京找同年玩伴兼戀人的美三，兩人甜甜蜜蜜又溫暖的愛情故事。周圍的角色們也都相當有個性，值得注目。

【BOY'S LOVE 這個詞彙是什麼時候誕生的？】

現在，「BL」已經是整個類別的代名詞了，就連一般人也都聽說過這個詞彙。BL是BOY'S LOVE的簡稱，但是在80年代末～90年代初，以男男戀愛為主題的商業合同誌及雜誌剛出現時，這個類別還沒有正式的名稱，通常是以專門雜誌的名字「JUNE」或「YAOI」（參照BL小知識2）稱之。1991年12月創刊的漫畫雜誌《イマージュ》（白夜書房）的創刊號廣告詞是「BOY'S LOVE COMIC」。據說這就是雜誌與商業書刊中，初次以「BOY'S LOVE」一詞明確代表整個類別。

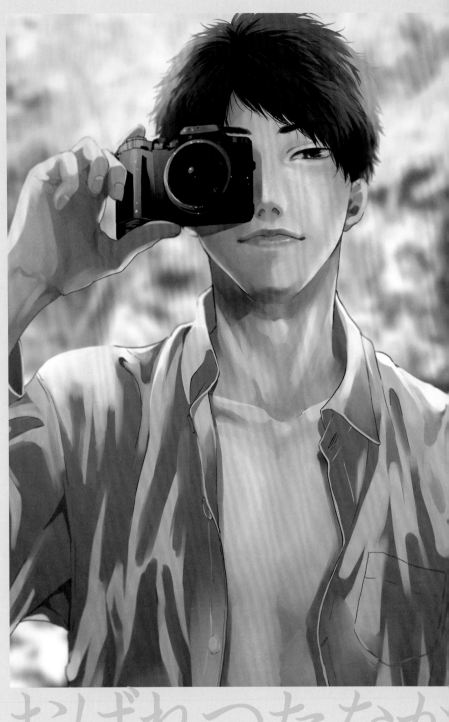

Special Talk 2

從多愁善感的愛情故事到令人心痛的嚴肅劇情，偶爾也會有「Bitch社」這種無厘頭的搞笑劇，作品風格豐富多變。對於沒看過作品的人來說，最有印象的可能是筆名本身吧。但是，只要看過おげれつたなか的任何一部作品，一定能從故事中感受到比筆名更有衝擊性的感情。軟硬調性差距極大的作品群，以及其中如珠寶般的性愛場景，究竟是如何誕生的呢？讓我們來探究一下おげれつたなか的創作祕密。

おげれつたなか

無論如何就是想畫
婊子（Bitch）的角色

——老師的作品有甜蜜系、揪心系，也有氣氛很嗨的作品。而且依作品不同，還會出現各種魅力不同的性愛場景。包含床戲在內，您喜歡畫性愛場景嗎？

おげれつ　喜歡！我畫得很快樂。特別是床戲，有床戲的話，讀者應該都會相當開心，而且最重要的是畫圖的我也會非常興奮（笑）。

——我在看《ヤリチン☆ビッチ部》（無節操☆Bitch社）（以下簡稱《Bitch社》）時，覺得您應該畫得很愉快。說起來，像《Bitch社》這種設定相當罕見的作品，您是怎麼想出來的呢？

▲也許有人會因書名而不看吧，雖然《無節操☆Bitch社》乍看之下是低級梗大爆發的作品，但其實是洋溢著青澀純愛的青春速寫。

おげれつ　剛開始畫這個故事時，我非常喜歡像婊子般沒節操的角色……（笑）。因為太喜歡了，所以想說乾脆來畫婊子漫畫好了。

——請問您喜歡上無節操Bitch角色的原因是什麼呢？

おげれつ　我本來就喜歡美人受，想到從美人受衍生出來、經驗豐富的美人也很不錯呢。原因就是這樣。我很喜歡性格奔放的角色。

——角色和故事是同時浮現的嗎？

おげれつ　不，只有《Bitch社》是完全以角色為優先。想畫全是Bitch的團體！這種心情太強烈了，接著，要設計成什麼樣的Bitch好呢？我開始思考Bitch們的類型和他們之間的關係性。完成角色之後才開始想怎樣的故事背景最能活用他們的特質，最後設定成學校的社團。在那之後，我也沒特別想故事後續的發展，每一回都是隨心所欲地畫。儘管我大致上有想好到結局為止該發生什麼主要事件，可是細節部分卻幾乎沒有先想好。感覺很像隧道，雖然有入口與出口，但卻完全看不清楚其中的狀況（笑）。

——《Bitch社》是2012年起您在自己的pixiv上發表的作品。是否是因為沒有發表在商業誌上，所以才更加反映出了本身的喜好呢？

おげれつ　是的。由於這完全是依我的喜好畫出來的作品，因此一開始就有機會出成單行本。雖然我也希望看的人喜歡，不過想隨心所欲地快樂畫圖——這樣的心情卻更加強烈。正因如此，儘管畫的時候幾乎什麼都沒想，但構思故事時卻完全沒有不順的地方。

——完全依自己的喜好畫（笑）。

おげれつ　沒錯。因為一開始就想好要畫什麼了，所以對劇情的發展沒有任何迷惘，完全為所欲為（笑）。硬要說有什麼煩惱的話，就是明美學長和糸目學長的關係吧，我頂多只有思考過這個部分而已。

——既然登場人物全是Bitch，也就是說，您本來打算畫很多很多的床戲嗎？

おげれつ　不，我沒有想那麼多。我單只是想滿足「想畫Bitch屬性角色！」的欲望而已。所以儘管作品名字取成那樣，但其實沒有太多床戲（笑），雖然之後想想好像要加入更多床戲，不過到目前為止，能畫床戲的好像只有明美學長和糸目學長、田村與百合而已，沒辦法增加太多那類的場面。

——雖然是Bitch角色，但也不等於能毫無限制地加入床戲呢。

おげれつ　是啊（笑）。想好好地把Bitch們的床戲與故事組合在一起，意外地困難。《Bitch社》的話，Bitch們上床的對象基本上都是路人角色，所以不會花太多篇幅畫細節，總是兩三下就帶過去了。即便故事裡有很多色情梗，可是床戲意外地不多，就是因為有這個緣故吧。

想像從接吻到插入為止的整個過程與氣氛，會讓我心動不已

迴響超乎預期的《無節操☆Bitch社》

——說到床戲，您是先大致想好該回的劇情後，再開始思考床戲要放在哪裡，以及要畫什麼樣的床戲嗎？

おげれつ 我是先想劇情，再配合故事走向找出可以加入床戲的橋段，把床戲一股腦地塞進去。不過到目前為止，《Bitch社》的床戲全都不帶感情，幾乎都是以玩樂感覺做愛的床戲，所以與其說是性愛場景，還不如說更接近做運動的感覺。我想，這也是很難在故事中加入床戲的原因。雖然我也很想快點在《Bitch社》畫有愛的性愛場景就是了（笑）。

——以運動的感覺做愛，或許也是只有設定成「高中社團」的《Bitch社》才能有的特色。這種像是休閒活動的床戲，畫起來也很愉快嗎？

おげれつ 愉快啊。角色做得很愉快，作畫的我也非常愉快。不過，一年級的三人什麼都還沒做，所以「好想畫！」的衝動無處發洩，只能「嗚喔喔喔喔喔！」地亂叫而已（笑）。

——和放飛自我的學長們相比，一年級生相對正經呢。有點揪心，又很純真，都快要不能說是《Bitch社》了。

おげれつ 一年級是最能好好談戀愛的純真世代。不只是一年級生，其實每個角色我都想向下挖掘他們的故事。但是《Bitch社》終究是我在工作之餘，基於個人興趣與喜好畫的漫畫，要是太急著趕進度，反而就沒辦法順利畫下去了。雖然畫《Bitch社》

——以畫漫畫作為工作上畫漫畫時，轉換心情的手段嗎？

おげれつ 想商業漫畫的劇情想到卡住時，或是作畫陷入低潮，沒辦法順利畫好線稿時，只要一畫《Bitch社》，工作進度就會變得相當順利哦（笑）。

——《Bitch社》一出單行本，銷量立刻超過十萬本，迴響非常熱烈，您有預料過讀者這樣的反應嗎？

おげれつ 完全沒有。就像剛才說的，開始畫《Bitch社》時，我完全沒想到會有機會出成單行本。而且因為我自己看的BL都是正統派劇情居多，所以我一直覺得像《Bitch社》這種沒什麼內容的作品，愛看BL的讀者應該不會喜歡。還有就是，和我過去的作品相比，《Bitch社》是最軟派的作品，儘管我自己覺得十分開心，但是我不敢確定讀者是不是也能看得很開心。不過非常感謝大家，這故事從發表在pixiv時起，就有許多人樂在其中。有人說喜歡這部作品，讓我感到非常開心。即使我也很想快點畫後續的故事，不過我畫得太慢了，可能讓大家等得有點久，真是不好意思。

——您說您看的大多是正統派的BL，我想請問一下，您最早看的BL，或是有BL成分的作品是哪一部呢？

おげれつ 就有BL成分的作品來說，最早是小學時看的《風與木之詩（風與木之詩）》。在那之後，比起喜歡設定很跳躍的作品，我覺得自己似乎比較喜歡正統派的故事。

——第一部看的BL作品是《風與木之詩》讓我有點意外。畢竟就您的年紀來說，您就讀小學時，《風與木之詩》就已經是相當有年代的古典名作了？

おげれつ 是的。那是我母親喜歡的作品。我在看母親收藏的漫畫時，「這是什麼啊!?」因為和以前看過的漫畫完全不一樣，讓我受到前所有的衝擊。應該說令我悸動不已吧。

——在那個時間點，就已經開始萌BL了呢？

おげれつ 仔細想想，我在幼稚園看《庫洛魔法使》的卡通時，比起小櫻變身的畫面，雪兔和哥哥在一起的場景會讓我覺得更開心。我想，我的腐基因一定是刻在DNA裡了吧（笑）。

傳達角色心境的床戲

——您在畫床戲時，有特別注意的部分嗎？

おげれつ 因為是床戲，所以會想把重點放在情色度上。不過比起那個，我更想讓讀者感受到角色在性行為中心境的變化。這是我非常重視的部分。畫日常生活的場面時，我不會帶著情緒作畫，有種公事公辦的感覺。但畫床戲時就會一邊想像角色現在的心情，一邊仔仔細細地畫稿。

——所謂角色的心情，應該不是只有快感而已

對吧？

おげれつ　沒錯。例如在兩人感情出現裂痕的情況下加進床戲的話，其中一方在做愛時可能就會抱著不安，我想讓讀者看見這種可能正的事。或者是修成正果的床戲，我想讓讀者感受到兩人醞釀出來的幸福感。因此我會很想讓讀者感受到角色的反應或表情之類，看得出感情的部分。不過，要是一直只畫很舒服的表情，床戲就會變得有點單調，所以我也會盡可能地下工夫，避免只畫一種表情。床戲很難畫，我現在也還在研究當中……

——畫什麼部分時，最能深刻感受到床戲的困難之處呢？

おげれつ　最難畫的是床戲的過程與構圖。會有種一成不變的感覺，有時還會冒出「啊——又是正常體位……」或「又只畫局部了……」之類的感想（笑）。而且除了《Bitch社》，我其他作品的角色都沒什麼特別的性癖好，因此做愛不會有太多特殊的表現。畫這種隨處可見的普通情侶做愛時，也不能畫太有特技表演感覺的體位，所以做起來就差不多……即便以各種角度作畫，也還是會給人的印象應該都有點類似。雖然我個人的喜好，就結果而言，也盡力地注意，不讓床戲過於一成不變。

——儘管做的事一樣，可是卻必須給人不同的印象，的確十分困難。順帶一問，您有特別喜歡的床戲構圖嗎？

おげれつ　有很多。我喜歡畫正常體位時受回頭看攻的樣子，還有背後位時受回頭看攻的樣子我也很喜歡。這種構圖的話，就可以利用雙手交握的場面。

表情把想傳達的感情全部畫出來（笑）。

——依場面不同，有時候應該也會出現需要修正的畫面，您在作畫時，會不會特別意識到修正的事？

おげれつ　會的，我會一邊預想修正完後的畫面一邊作畫。依出版社不同，修正的方式也不一樣，所以我會配合不同出版社的修正方式設計構圖。假如出版社會做這種修正的話，就不要把鏡頭拉得太近之類的。

——畫出從一開始就不會被修正的構圖，或是盡量不畫有可能會被修正的地方，您有這樣考慮過嗎？

おげれつ　沒有。就算會被修正我還是想畫。畢竟如果站在讀者的立場來看，我會想看這些部分。而且有床戲的話，讀者看起來也會比較開心。還有最重要的是，我畫起來會很快樂。

——這麼說來您不會特別想畫沒有床戲的BL作品囉？

おげれつ　目前沒有那樣的想法呢。只要把感情放進正在畫的角色之中，我就會很想看角色呻吟的樣子。所以我想應該很難不畫床戲吧（笑）。

——剛才談到喜歡的構圖，不限插入的場面，哪些BL的性愛場景會讓您特別心動呢？

おげれつ　依角色而言，不過整體來說……應該是接吻。想像接吻到插入為止的整個過程與氣氛，會讓我心動不已。作畫的時候也是，比起床戲本身，我會花更多的心力去畫前戲的部分。說到這一類場面，收錄在《恋愛ルビの正しいふりかた》（戀愛的正確標記法）中的《ほどける怪物》（解放的怪物），故事開頭林田引誘秀那的場面，我個人非常喜歡。而且

▲曾被戀人暴力相向的林田，引誘公司晚輩・秀那的場面，連作者自己都很喜歡。這是故事最開頭的部分，也是把讀者一口氣拉進故事裡的場面。（《解放的怪物》，收錄於《戀愛的正確標記法》）。

▲感情很少表現在臉上的勇介，以及表情豐富、乍看之下很輕浮的佐矢，總算要有肌膚之親了。正是由於有直到這一刻為止的情感堆疊，因此讀者的心情才能和兩人一樣雀躍（《琥珀色的霓虹燈》）。

—— 以讀者的立場看BL作品時，會受到刺激嗎？

おげれつ　就算基於學習的角度看BL，看到後來我通常會忘了原本的動機，單純地樂在其中。在閱讀漫畫時，我身為漫畫家的開關會切換成讀者。比起漫畫，觀賞動畫時受到的刺激更多。看到精心設計的運鏡或是美麗的背景時，我就會湧出「好想在自己的漫畫裡畫這種場面或背景！」的心情。

—— 您的意思是技巧的部分比較容易受到動畫作品的影響？

おげれつ　是的。我本來就喜歡看動畫，腦中浮現想畫的場面時，也都不是靜止的畫面，而是影片。有種把以動畫形式浮現的點子畫在紙上的感覺。還有，我最近也開始意識到「聲音」。看漫畫時，讀者當然聽不到聲音。不過當角色沉浸在兩人世界中時，會有一瞬間聽不到原本聽得到的周遭聲音對吧？該說是那種「聲音消失的感覺」嗎？我想把那樣的氛圍多少傳達給讀者。

—— 意識到聲音與角色當下的心境產生連結，是這個意思嗎？除此之外不限於性愛場景，您在畫故事或角色時，有沒有什麼特別注意的部分？

おげれつ　角色的臉的樣子。受和攻的五官一定會設計成不同的類型。例如《エスケープジャーニー（愛的逃避之旅）》的太一與直人，一個是下垂眼，一個是上吊眼，骨架也有健壯和纖細的分別。為了在身體交纏時也能畫出兩人之間的差異，我會特意把身體的每個部位都設計得不太一樣。

—— 在畫這些部位或人體時，您會參考什麼資料嗎？

おげれつ　雖然我買了可以當參考資料的書，但買完後就滿足了，好像這樣就完成了一件工作一樣（笑）。

—— 所以也就是說，您其實沒有看著參考資料畫圖囉。

おげれつ　幾乎沒有一邊看著比對一邊畫。身體交纏在一起時，假如不知道該怎麼畫手和腳的位置，我偶爾會把可動人體模型纏在一起作為參考，不過通常都是憑感覺在畫的，因此內行的人可能會覺得肌肉畫得很奇怪。但既然我畫的是床戲，我還是會很注意自己有沒有畫出看起來有情色感的肉體和構圖。怎麼畫才會傳達出嫵媚感等等。怎麼畫才能讓色色的感覺？比起畫出正確寫實的肉體，這裡有線的話看起來會加平常就會思考這些事。所以就加上去吧！有時也會有這種情況。大多數時候我重視的是畫面和氣氛。

—— 為了把情色感和氛圍傳達給讀者，有會畫得特別用心的部分嗎？

おげれつ　我會在攻的表情上花很多心力。儘管覺得很舒服，不過比受更加忍耐之類的感覺（笑）。受的表情當然也很重要，但若能把攻的這部分確實畫好，我覺得就能更加傳達出兩

確實地畫出 攻的感受

還想了很多林田誘惑秀那的方法。

—— 原來如此。《解放的怪物》之外，對於自己的作品，您還有其他特別喜歡或有印象的床戲嗎？

おげれつ　就床戲來說，應該是《ネオンサイン・アンバー（琥珀色的霓虹燈）》最後兩人做愛的場面。經歷了許多事的兩人第一次做到最後，就連身為作者的我也有種「總算啊！」的高昂感（笑）。無論是前戲抑或床戲本身，如果我覺得自己把角色們的情感變化描繪得很不錯，就會留下印象。

©おげれつたなか／新書館

人的興奮感。

——床戲場面的臺詞呢?

おげれつ 我覺得做愛時的臺詞比日常場面更接近真心話。所以我常思考他們上床時會說什麼。不過,「你現在要說這種事?」之類的,在床上故意聊些普通的事,感覺也很萌。

隨時思考 BL的劇情

——有會令您感到戀物癖式的萌的道具或是情境嗎?

おげれつ 就像剛才稍微提到的,直到做愛為止的過程與氣氛,會讓我覺得很萌。身體部位的話應該是手。比如抓住什麼,或是彼此雙手交握。我會一邊萌一邊畫這些動作。還有就是穿著衣服時的情色感。脫一半或是只穿襪子之類的(笑)。

——如果是《Bitch社》,就可以畫各式各樣的情境了呢?

おげれつ 沒錯!不只是情境,如果是現在的話,我想畫更多矢口,雖然沒想過要讓他和誰在一起。當然遠野和加島我也想畫,不過說不定會是遠野和矢口的組合……這部分會依作畫時的心情決定(笑)。

——目前還沒有固定的配對呢?

おげれつ 這部分還很模糊。我已經在心裡模擬過所有的配對了。在我的想法裡,加島也可以當受(笑)。

——有好幾個分歧路線呢(笑)。接著就是不會實際畫出來了,在腦子裡,您也會特地想好各種點子嗎?

おげれつ 會哦!我總是在想BL的劇情,應該說沒在想劇情的時候好像還比較少。

——真想看所有的劇情。就算無法全部畫進去。由於想了太多劇情,因此總是得有所取捨才行。

——目前有正在構思的、今後想畫畫看的BL故事嗎?

おげれつ 目前比起新的故事,我想先把連載中的作品和《Bitch社》畫完。特別是《Bitch社》,我已經決定好結局了,也想努力畫到終點。所以目前除了工作的圖之外,有時間畫漫畫的話,我想把時間全都用在《Bitch社》上(笑)。

おげれつ 我希望能發展得順其自然,所以應該沒辦法畫出所有配對吧……

——請您務必要加上「if」,把所有路線和所有版本全都畫出來。

おげれつ 這樣很不錯呢!我也想把所有路線和所有版本全都畫出來。不只《Bitch社》,其他作品我也都有模擬出各種情境,但是因為篇幅的關係,所以沒辦法全都畫進去。

——最後,請對讀者說幾句話。

おげれつ 謝謝讀者的支持。光是買我的書就已經很令人開心了,而且大家還會寫感想或鼓勵的話給我,真的非常感謝大家。即便我今後還是只會畫自己喜歡的東西,不過我也想畫讀者願意看並覺得很萌的故事。今後我也會繼續畫BL,請大家多多指教。

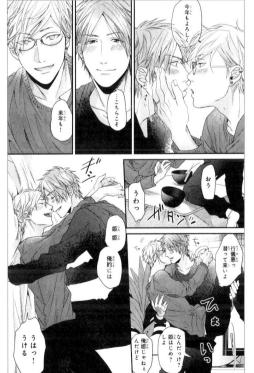

▲就如同《愛的逃避之旅》的太一(下垂眼、體格健壯)和直人(上吊眼、纖瘦)之間的體格差異,會把攻與受的五官和身體設定成不同的類型。

無節操☆Bitch社
幻冬舎コミックス
（バーズコミックス ルチルコレクション リュクス）1～3集

遠野從東京的升學學校轉到深山中的住宿制男校，在得知一年級必須參加社團活動後，身為運動白痴的他決定選擇加入感覺起來最輕鬆的攝影社，沒想到攝影社其實是掛羊頭賣狗肉的「無節操☆Bitch社」！儘管遠野被個性奔放＆熱愛性交活的諸位學長耍得團團轉，但是心中似乎出現了戀愛的預感……!? 原本發表於pixiv，大幅加筆修正後的漫畫單行本。

琥珀色的霓虹燈
新書館
（Dear+ comics）

由於心中想法難以表現在臉上，因此很容易遭人誤會的勇介，被自己工作地方的夜店常客、感情豐富的佐矢吸引。佐矢似乎也十分在意勇介，可他心中卻還有尚未癒合的創傷——。

愛的逃避之旅
Libre
（BE×BOY COMICS DELUXE）
全3集

直人與太一曾在高中時交往過，但卻以最差勁的方式分手。兩人在大學重逢後，若不以「戀人」的身分，還能以什麼樣的關係與太一在一起呢？直人一面尋找著答案，一面與太一繼續當「朋友」。

戀愛就是笨笨的事
Libre
（BE×BOY COMICS DELUXE）

年紀相差12歲的老少配情侶，狗狗系大學生與常被誤以為戀愛經驗豐富，其實前面和後面都沒用過的32歲膽小鬼咖啡店員之間的戀愛。除了標題作之外，還收錄了《只有表面是王子♥》、《不哭的說謊家》，是作者的第一本單行本。

戀愛的正確標記法
新書館（Dear+ comics）

美髮師弘偶然遇見了害自己高中生活充滿陰影的元凶‧夏生。在知道夏生對自己一見鍾情以後，弘決定與夏生交往，接著再狠狠拋棄他，作為報復，但是……除了感情複雜的標題作之外，還收錄了《在鏽蝕之夜對你呢喃愛語》之外傳《解放的怪物》。

Comics List

戀愛就是笨笨的事	Libre	BE×BOY COMICS DELUXE		2014.06
在鏽蝕之夜對你呢喃愛語	新書館	Dear+ comics		2015.03
戀愛的正確標記法	新書館	Dear+ comics		2015.04
愛的逃避之旅	Libre	BE×BOY COMICS DELUXE	全3集	2015.10－2018.07
無節操☆Bitch社	幻冬舎コミックス	バーズコミックス ルチルコレクション リュクス	1～3集	2016.03－
琥珀色的霓虹燈	新書館	Dear+ comics		2016.12

おげれつたなか／大阪府出身。2014年以《恋とはバカであることだ》（戀愛就是笨笨的事）（Libre）單行本出道。隔年連續兩個月出版的《錆びた夜でも恋は囁く》（在鏽蝕之夜對你呢喃愛語）與《戀愛的正確標記法》（兩者都為新書館）都大受歡迎，成為備受矚目的作家。2012年起在網站pixiv不定期發表《無節操☆Bitch社》，並於2016年大幅加筆修正出成單行本，一出版立刻賣破十萬本。2017年開始以たなかマルメロ的名義於BL之外的類別活動。是今後也值得矚目的新星漫畫家之一。

おげれつたなか

Biography

BL小知識 *2*

【你知道什麼是YAOI嗎？】

喜歡BL的人，說不定也有聽過「YAOI」這個詞。

「YAOI」一詞最早出現於70年代末。由來是刊載於漫畫研究會ラヴリ的會誌上，描繪男男之戀的作品《夜追い》。這部作品的作者開玩笑地自稱，標題的意思是「山なし落ちなし意味なし（沒有起伏，沒有意義）」※」。因為這作品的緣故，正式成為漫畫家之前的波津彬子發行了同人誌《らっぽり やおい特集號》，在同人誌中將「YAOI」定義為「雖然故事沒有起伏也沒有意義，但卻具有獨特情色氛圍的男男戀愛故事」。在那之後，許多地方（包含外國）都開始使用「YAOI」一詞。

※譯註：「山なし落ちなし意味なし」的前三個平假名分別是や（YA）、お（O）、い（I），與《夜追い》的發音相同。

從充滿濃密氛圍的人性劇場，到既色情又可愛的男孩們日常生活。從出道起，彩景でりこ的BL作品風格就相當多變。但是不論什麼風格的作品，都有其共通之處，那就是從角色的表情、動作以及激烈的性愛場景中，傳達出了許多難以用文字表述的情感。且讀者也並非依靠言語理解這些情緒，而是從畫面中理解的。那麼，彩景でりこ本人在性愛場景以及角色的表情中，究竟寄託了什麼呢？

彩景でりこ

▲描寫鄉下男高中生戀情之《純愛情色期》、《相愛えろ期（相愛情色期）》。「眼鏡受」的充，遭作風強硬的轉學生‧太郎牽著鼻子走，被玩弄於鼓掌之間。

以性愛場景為中心 創造作品

──您在畫BL時，會從哪個部分開始構思故事呢？是以性愛場景或床戲為主軸？或是以劇情為主？

彩景　剛開始畫BL時，我是先從劇情開始想故事的。但是又覺得劇情不太好編……後來我就漸漸改成從最容易思考的性愛場景開始編故事了。

──從性愛場景開始想，會比較容易構思故事的意思嗎？

彩景　是的。不先想好「這個角色要有這種床戲」的話，我就無法對自己設計出來的角色產生萌感，即便想為他們編故事也會一直卡住。在BL裡，角色之間的戀愛過程相當重要。而且我也覺得在BL裡比起劇情本身，性愛場景會受到更多重視。再來，就我自己的心情來說，先想、先畫這部分，也會比較開心（笑）。

──您喜歡畫性愛場景嗎？

彩景　喜歡。

──假如要求您畫沒有床戲的故事呢？

彩景　這必須視主題或「萌」的要素而定。假如沒有比床戲更讓我想畫的部分，老實說就很難畫出來。我覺得自己會畫得意興闌珊。不過到目前為止，我還沒有發現比性愛場景更讓我想畫的東西。說不定就是因為這樣才會覺得做不到吧？

──從開始畫BL漫畫起，您就一直熱中於畫床戲嗎？

彩景　也不是這樣。一開始時，多少有點抵抗感。總覺得滿難為情的。而且當時我還住在老家，所以不想讓家人看到那些稿子（笑）。不過在當時我面臨的最大問題是無法讓角色順利融入故事裡。該說是無法讓角色順利融入故事裡嗎？還是說該說能掌握自己當時的能力畫了，但如果是現在，應該能畫出與故事結合得更棒的角色才對。總而言之，因為我覺得故事和角色無法融合得很好，所以畫床戲時，也無

法完全樂在其中。

──後來是基於什麼樣的契機，才脫離了那種狀態呢？

彩景　應該是角色的畫法吧。我在名為《純愛えろ期（純愛情色期）》的作品裡，把浮現於腦中「我想讓眼鏡受角色做這種事和那種事」的想法如實地畫了出來，接著發現這種做非常快樂（笑）。應該是從那時候起，我開始能若無其事地畫出床戲了。

──的確，從《純愛情色期》起，您的故事就有種清爽起來的感覺。

彩景　在那之前，我在作畫時會適當保持距離。《純愛情色期》之後，我與角色之間的距離一下子縮短了很多。和之前不同，後來畫的受都是我自己喜歡的受，讓我充分感受到畫漫畫時，對角色放入自己的角色感情是相當重要的事。

──不是「讓這個角色演這種床戲」，而是以床戲的畫面出發，配合畫面來創造角色。有沒有過這種情況呢？

彩景　有哦。例如《風俗狂い》就是從年下男子「我想畫這種玩法！」開始構思角色的。原本就是「想畫很色很色的漫畫」。說起來，畫那個作品的動機，就是「我想畫很色很色的漫畫」。

──那個時候為什麼會想畫「很色很色的漫畫」呢？

彩景　在《風俗狂い～》之前，於同一間出版社出版的其他漫畫，因為情色度不高，所以我和責編都感受不太到讀者的反應。既然如此，就乾脆反其道而行看看，雖然又被說走太遠了

許多ＢＬ作品的床戲中，角色的身體都會緊貼在一起，我覺得那模樣非常可愛。

（笑）。

——還有其他先以床戲為起點構思的作品嗎？

彩景　以床戲為起點構思的作品……儘管有點不一樣，不過有從「我想畫色色的故事！」的想法為起點創作之作品。例如許多ＢＬ作品的床戲中，角色的身體都會緊貼在一起，我覺得那模樣非常可愛。而且總覺得角色們會因此露出真實的一面。雖然我沒信心能表現得很好，但是我很喜歡那種感覺。

就算從接吻直接跳到插入也沒問題

——畫床戲時，有特別注意的部分嗎？

彩景　我會盡可能地在性行為中表現出角色之間的關係。例如《螳螂の檻（螳螂之檻）》中，角色之間流動的支配或依賴的氛圍，我作畫時會特別注意這些部分。《チョコストロベリーバニラ（巧克力草莓香草）》裡，同一件事，由健一做或拾做，峰的反應會有點不同。依角色不同，對於性行為的感覺也不同，所以若想表現出差異，就必須看是由哪位角色來做。所以我想在漫畫中表現出這個部分。

——《螳螂之檻》光是時代設定，就有非常濃厚的和風氛圍。像那樣的背景設定，會對床戲造成影響嗎？

彩景　會哦。《螳螂之檻》是我意識著日活ロマンポルノ※的感覺畫的，要是能畫出那種淫靡的感覺就好了。小時候在不該醒著的時間偷看重播的電影，就是那種感覺（笑）。雖然我很重視角色和玩法本身，不過我也相當重視做愛時的氛圍。

（※譯註：1971~88，由電影製作發行公司日活製作的日本成人電影。）

——在想劇情時，床戲的構圖與劇情發展等，都能順利浮現在腦中嗎？

彩景　不，完全不行。雖說在分鏡時只要腦中有明確的構圖，就能打好分鏡稿，可是在正式作畫時畫好的分鏡稿經常會出現變動。即使是現在，我還是不懂構圖的訣竅。沒辦法畫得很順利呢，我常常一邊這麼想，一邊作畫。

——原來如此。性愛時的肢體接觸，比如從握手到接吻、插入等等，有不同的階段。在這之中有會令您特別心動的階段嗎？

彩景　我想應該是接吻。至於接吻之後的階段，在覺得心動之前，我會先感受到無法順利畫出來的痛苦。因為我個人對前戲不是很有興趣（笑）。但又覺得不照順序畫不行。說得偏激一點，其實我覺得直接從接吻跳到插入也沒問題。我想，我大概比較喜歡「進入對方體內的感覺」吧？即便平常看到兩人甜甜蜜蜜地黏在一起的模樣會覺得很可愛，但如果那種事就會換成床戲場面的話，我對這種事和那種事就不會特別感興趣……話雖如此，儘管我對前戲沒什麼興趣，不過我喜歡開拓相對方身體的感覺。擴張時攻會對受做出什麼事呢？我希望能以角色的表情或動作表現出這些感覺。

——以讀者的身分閱讀ＢＬ時，您會特別注意哪些部分嗎？

彩景　閱讀的時候，我通常不會想太多。不過事後回想那些我覺得相當棒的作品時，說不定會覺得作品中的角色或氛圍有值得深思的部分。

——看ＢＬ作品時，會在意床戲的有無或其情色程度嗎？

彩景　不太會……雖然不能說完全不在意，但並不是最優先的部分。不管有沒有床戲我都會看。比如說如果某位熱愛畫床戲的作家，即使畫了一部沒有床戲的作品，我也不會特別在意。不過要是有床戲，也會相當開心地想「噢噢！」就是了（笑）。光是能看到兩個角色約會的場面，我就會覺得非常可愛並滿足了。

——是因為喜歡那些角色的關係嗎？

彩景　說不定吧？對我來說，只要有能受到角色魅力的場面就好。我自己在作畫時也是，在畫出自己覺得「這個角色就是這樣」的場景時會特別快樂。如果只想看床戲的話，不如直接看男性向成人漫畫就好。不過，我對那個領域沒有什麼研究，說不定實際情況不是那樣呢（笑）。

比起聲音，覺得狀聲詞更接近「圖畫」

——作為性愛場景的表現，您在使用狀聲詞時有沒有什麼特別注意的地方呢？

彩景 關於狀聲詞，我目前也還在進行各種嘗試。有時會覺得狀聲詞選擇了與場面很搭的狀聲詞，不過也有覺得狀聲詞的感覺不對的時候。覺得不對的原因之一，是因為我總是畫不好狀聲詞。該說和畫面配不起來嗎？雖然就聲音而言是搭的，但把文字寫上去後感覺就不對。會有這種想法。

——這是只有畫漫畫的人才有的煩惱呢。

彩景 即便找到了聲音適合的狀聲詞，可是以「圖畫」來說，就找不到正確答案了。在我眼裡，狀聲詞與其說是表現聲音的手段，不如說更接近「圖畫」的感覺。所以就算以聲音來說沒問題，還是有可能因為無法把狀聲詞很好地融入畫面中而覺得怪怪的（笑）。

——既然如此有沒有不加入狀聲詞的選項呢？

彩景 依場面而定。以電影舉例的話，加上配樂之後會聽不到其他聲音。如果是這樣的場面，不加入狀聲詞也無所謂；可是如果沒有任何背景音樂時，我就會想加入狀聲詞。由於是漫畫，因此關於聲音的部分，我不確定能不能與讀者有同樣的感受，但在我自己的想法裡還是有一定的理論。所以為了把自己腦中的影像好好傳達給讀者，我希望能把狀聲詞表現得更好。

——除了狀聲詞以外，在畫性愛場景時，還有其他會覺得「就圖畫來說，沒有完全符合正確答案」的部分嗎？

彩景 經常會有。要是彆扭感太明顯時，因為會很清楚地看出來，所以我當然會重畫。不過就算畫好後的成品不是唯一的正確答案，也是當時想出的正確答案。所以就算事後重看之後想重畫，我也想不出其他的畫面。

——原來如此。有時出版社會修正床戲，您在作畫時，會意識到修正的事嗎？

彩景 雖然有很具體的，就是了。依出版社不同，修正的方式也不太一樣，因我會視情況不同在構圖上多少下點工夫，畫成不需要修正的畫面。不過詳細的修正方式又會依時期而有所改變，比如曾經有過連載時不需要修正，在出版成單行本時又要修正的情況。需要大幅修正的畫面，其實也可以靠改變角度畫成不用修正的畫面，但假如所有格子都畫成那樣，就沒有畫到床戲的真實感了。而且對於喜歡畫床戲的人來說，應該會覺得很無聊。畫一、兩格需要修正的畫面，可以讓作畫的人情緒高昂起來，就作畫的動力來說相當重要（笑）。不過我不會因此認為修正需要存在。完全不修正的話，我會覺得索然無味；有適當修正反而能增加情色的感覺。關於畫面，我會考慮到修正後的模樣來作畫。會這樣做，應該是因為我很重視氛圍吧？我想把重點放在床戲場面的情緒上。

手與嘴巴，還有穿著衣服的妖豔感

——在作畫時，有畫得特別用心的部位嗎？

彩景 手吧。還有嘴巴，這兩個部位都有模擬性器官的功能，所以我想畫得很有情色感。只這兩個部位，穿著衣服、露出少許肌膚時，通常也都有妖豔的感覺。特別是衣服與肌膚的相接之處，或是穿得很凌亂，若隱若現的感覺之類，有與全裸不同的情色感。我會意識著這些部分作畫。

——有縫隙才好，是不是這樣的意思？

彩景 是的。我喜歡利用那種縫隙對角色做各

▲因為複雜的想法而形成的三角關係，獲得超高人氣的《巧克力草莓香草》。可以感受到濕度的場面。受的身體曲線非常有情色感。

©彩景でりこ／竹書房

彩景　……種事（笑）。例如從內褲縫隙鑽進去之類的。我也喜歡鼠蹊部，比如內褲的布料稍微從肌膚上方浮起等等。每當看到畫出這種部分的作品或圖畫時，我都會「噢噢！」。

——是近乎萌的感覺嗎。

彩景　我想應該是吧。還有大腿之間的縫隙也很棒。我喜歡畫人體，所以也喜歡小腿的線條。雖然喜歡，可是自己畫不好，因此看到畫得很棒的作家的圖時，我就會非常興奮。

——看著喜歡的作家的圖，會模仿畫法，或是當成作畫參考嗎？

彩景　正因為是那位作家特有的線條，才能表現出那種肌肉的柔軟感或質感。所以雖然我覺得很厲害，可是沒辦法模仿呢。說到底，看漫畫時我是讀者，因此不會在意那種事，只會一直開心亂叫「哇——！」「好棒——！」而已。

▲以昭和時代的舊望族為時代背景，瀰漫著美麗陰鬱情欲的《螳螂之檻》。沿著臉龐與身體移動的手指，以及被玩弄的青年表情相當冶豔。雖然沒有裸露，反而更有情色感。

——您說自己喜歡畫人體，所以平常會研究或觀察人體嗎？

彩景　我不太常出門，不過出門時，都會仔細盯著上班族大叔看（笑）。

——您會觀察哪些部分呢？是整體的外形？還是身體的某個部位？

彩景　通常會把重點放在自己畫稿子時，描繪得不順的部分上。例如穿著西裝手臂彎起來時袖口扣子的位子。或是坐在電車的椅子上時，褲管拉高的樣子等等。還有其他許多地方，不過就算看了後覺得「哦！原來如此」，也很快就會忘記……

——意思是無法成為畫稿時的參考嗎？

彩景　沒辦法。最後會變成在網路上搜尋「西裝　袖口　扣子」把出現的圖片當作參考……觀察之後就能記住，直接當作參考的人，一定都是畫圖高手。儘管我不認為畫什麼都得要畫到完全正確寫實的地步，但還是希望能畫出某種程度的寫實感，或是至少得有某種程度的正確性。因為布與布結合的位置在這裡，所以肩膀的線條會變成這樣；或是不同的體型身體線條會不一樣的。因為自己畫不出來，所以才會更在意這些部分。雖說只要花許多時間去描繪，某種程度上還是能畫得既正確又寫實，不過畢竟時間有限。不知道要到什麼時候，才能認為即使做不到也沒關係……我覺得畫漫畫很難呢。

——今後有沒有想嘗試的性愛場景呢？

彩景　目前連載中的《螳螂之檻》我畫得非常開心，所以現在只有這部的內容。因此如果要畫，應該會畫《螳螂之檻》裡不能畫，或是沒能畫到的場面。就這個問題來說，我想試著畫畫看什麼都沒想、非常無腦的情色漫畫。即便這種漫畫以前畫過一次了，不過我還想再挑戰一次受對攻股交的場面。我想在自己的資料夾裡增加更多的材料，畫出到目前為止沒畫過的萌。

想畫
沒有畫過的萌

——最近覺得最萌的是什麼呢？

彩景　大概是NTR（被戴綠帽）吧。不過看了許多作品後，我也知道自己不太能接「受」變心這件事，所以現在不變心的情況下，和戀人之外的人有肉體關係的劇情。還有，不管被戴綠帽或戴人綠帽，我覺得畫搶人的場面好像比較有趣。我萌的點不是「面對兩個追求者，不知道該選誰」，而是「爭奪某個人的攻或受們」，這樣的情境比較讓我有興趣……（笑）。

——《巧克力草莓香草》和《犬も喰わない（無法置喙的愛）》的劇情都是有肉體關係的三角戀情。這和NTR有共通的萌點嗎？

彩景　人在面對不同的對象時，會露出不同的

一面，我喜歡的應該是這種現象。包含這種關係性的危險部分在內，我覺得自己已經在《巧克力草莓香草》和《無法置喙的愛》中某種程度地畫完想想畫的東西了，所以目前暫時不考慮再畫這類的故事。雖然不只人想《巧克力草莓香草》的續篇或是後日談，但是，與Happy Ending的感覺不同，在保留著緊張感的情況下結束故事，對當時的我來說，是最好的處理方式，所以可能無法回應讀者這部分的期待。我收到很多來信和感想，其中有不少人想看《希望大家都過得很幸福》或「希望誰和誰能在一起」之類，希望能看到更加明確結局的表現方法吧。

我打算畫的是落入那種關係的三人盡可能地過得很好，可是有些讀者似乎會把重點放在「誰和誰在一起」的部分。原來如此啊，我總算實際感受到這點。這部是我一邊想著「結局到底會變成什麼樣子呢？」一邊畫出來的作品。即便我自己能接受那個結局，不過說不定有其他人能讓讀者更能接受結局的表現方法吧。

這是我的感想。

——同樣是三角關係的故事，《無法置喙的愛》的結局和《巧克力草莓香草》不一樣，這是參考了讀者反應後的結果嗎？

彩景 多少有一點。還有，如果和《巧克力草莓香草》結尾一樣的話，就不有趣了，所以也有做出不同變化的意義在內。《無法置喙的愛》也是，如果要問那樣的收尾是否圓滿，其實完全不是（笑）。不過之所以收尾成那樣，是因為我心裡有「一定要給出答案不可嗎？」這樣的想法的緣故。就算三人中的兩人不相來往，或是不了，也不是從此和另一個人不相來往，或是不

再愛著對方，我覺得不是那個樣子。

——關於NTR，目前心裡有沒有在考慮其他的新故事呢？

彩景 不，完全沒有。我只是覺得「好喜歡啊——」而已。基本上，我沒有什麼非這個不可的萌點，而且不管看什麼作品，我都會覺得很有趣，所以我會想、畫出某些東西說不定也會覺得很有趣吧，大概是這種感覺。假如與其他人聊這些萌點，突然被觸發到什麼的話，也許就會想畫了。

——我會期待有天能再看到彩景流的NTR故事的。

彩景 說不定一直不會畫就是了（笑）。

——目前有沒有正在構思中的故事呢？

彩景 沒有具體的故事。不過，除了現在連載的故事外，有想畫其他新故事的念頭，目前大概就這樣而已。

——那麼最後，請對讀者說幾句話。

彩景 謝謝一直支持我的作品的大家。最近我愈來愈覺得讀者是非常珍貴且值得感恩的存在，我希望能畫出讓更多喜歡BL的讀者樂在其中的作品，今後也請大家多多指教。

▲無法直率地表達感情之成年人的扭曲三角關係《無法置喙的愛》。其中一方留下了性愛的痕跡，另一人則描摹那些痕跡。身體的曲線十分嫵媚，複雜的情境也相當有情色感。

彩景でりこ／2005年起以不同筆名執筆專欄漫畫與單幅作品。隔年以《欲望だらけの中学性日記》（マガジン・マガジン《BOY'Sキッスvol.2》）在BL漫畫界出道。2008年，將發表於東京漫畫社的BL合同誌《型錄》系列上的作品結成第一本單行本《傷だらけの愛羅武勇》（マガジン・マガジン《BOY'Sキッスvol.2》）。除了活躍於BL雜誌外，也擔任女性向戀愛模擬遊戲的漫畫版作畫，在不同類別也很活躍。目前正在《on BLUE》（祥傳社）連載《蟷螂の檻》。

蟷螂之檻
祥傳社（on BLUE comics）1〜4集

育郎從小就以地方望族・當間家的繼承人身分接受嚴格的教育。但當家父親的注意力全集中在被幽禁於牢籠中的異母哥哥・蘭藏身上。過著扭曲的生活，因太過渴求父親的愛而罹患了精神疾病的母親，在離婚後去世。支持著孤獨育郎的，只有服侍他的傭人・典彥而已。典彥將陰鬱的愛情灌注在盡管孤獨卻純真的育郎身上——愛恨情仇交織的浪漫物語。

巧克力草莓香草
竹書房
（バンブーコミックス
麗人セレクション）

拾總是把所有喜歡的東西和童年玩伴健一分享。健一也一直接受拾這麼做。不過在非常喜歡拾的峰加入後，三人形成了保持在微妙平衡上的三角關係。可是，這種關係卻開始發生微妙的變化。

純愛情色期
マガジン・マガジン
（ジュネットコミックス
ピアスシリーズ）

描繪就讀於鄉下高中，感情相當好的四人組男高中生＋兩人（也就是三對情侶）之既色又可愛的戀愛單元劇。角色以方言交談的日常對話場面也是魅力所在。續篇為《相愛情色期》。

無法置喙的愛
竹書房
（バンブーコミックス
麗人セレクション）

大學教授山代與同事・奧園一直重複著「與山代交往的人都會被奧園橫刀奪愛」的情況。這段扭曲的關係，在曾經傾慕奧園的空木加入以後，形成了奇妙的三角關係……。

風俗狂いですが年下男子に告られました
Libre
（CITRON COMICS）

年近30的書店店員東，乍看之下是個很會照顧人的普通人，其實私底下卻是個熱愛買春的享樂主義者。有一天年紀比東小的打工後輩，總是沒什麼情緒的機器同學突然對東告白!?

Comics List

BL小知識 *3*

【BL・GL・TL】

BL是BOY'S LOVE的簡稱。就像大家知道的，BOY'S LOVE一詞問世後，漫畫資訊雜誌《ぱふ》（雜草社）便一直以這個詞稱呼男男戀愛漫畫的類別，因此廣為人知，成為類別名稱。在那之後，以女女戀愛為主軸的GIRL'S LOVE（GL），以及包含性描寫在內，以十多歲少年少女之戀愛為主軸的TEEN'S LOVE（TL）這兩個類別名稱也誕生了。（雖然某一段時間由於登場角色的年紀很多不是「BOY」，因此有人呼籲改稱為ML（MEN'S LOVE），不過沒有成功）。正是因為先有BL，所以才會出現GL、TL的稱呼。

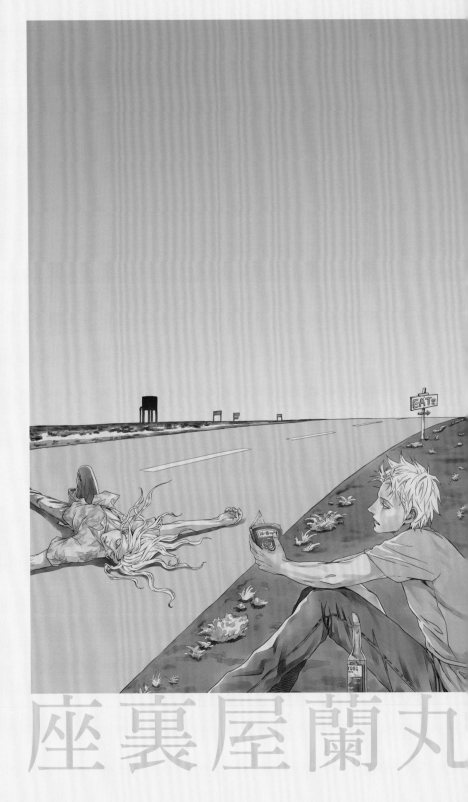

Special Talk 4

座裏屋蘭丸的名字開始廣為人知，是將發表於電子漫畫網站上，大受歡迎的同人誌作品集結成出道單行本《PET契約》之後的事。以硬質線條構成的畫面、飄蕩於其中的情色濃度，全都不像新人作者的水準。而且人物的身體已經相當有存在感，光從人物交纏的場面就能感受到其故事性。所有人都在期待作者的下一部作品，而作者也同樣不負眾人期待，不斷提供擁有「座裏屋獨特魅力」之作品。這樣的座裏屋蘭丸，在角色的肉體中寄託了什麼呢？我們請作者談談這部分，以及關於性愛場景的想法。

座裏屋蘭丸

おーいユキちゃん いい加減朝メシにしようぜ〜

...ん...?

...ん〜!

ガバッ

...あ、あれ?...朝?

...なに?...朝?

ひる?...昼!? オークションは!?

どっちかってー! 昼飯の時間かな

あぁ、昨日の晩は盛り上がったらしいぜ!? 大百栗ったネコが3匹も出たらしいからな

...朝メシ?

▲出自出道作《PET契約》。是標題作的一部分畫面。肌肉的線條與角色的身材比現在更硬質。

既然要畫情色
就要畫得特別傑出

比原先預期的還要好，十分感謝大家。這也讓我感受到果然有需要這種內容的讀者。

——您在出道作《PET契約》的後記中提過，「情色是創作最大的激情」。

座裏屋 《PET契約》是由同人作品集結成冊的單行本。在畫那些作品的當時，我完全沒想過日後會在商業BL界流地畫圖享樂就好。當時我認為身為同人誌讀者想看的應該是情色，而且我自己身為讀者時也想看的那種直接描繪情色的內容。可是市面上卻很少有我想看的那種直接描繪情色的作品，既然如此，乾脆把自己特化成專畫情色內容的作者好了。像這樣發表了好幾篇作品後，得到的迴響就是集結當時同人作品的單行本。

——實際感受到這樣的事實呢。

座裏屋 沒錯。所以包含這部分在內，在畫同人誌時，我會把這作為取悅讀者的方法之一，盡可能直接地描繪出情色感。

——身為讀者，身為作者，都覺得情色表現是故事必要的元素。

座裏屋 我一直認為是絕對必要的元素（笑）。

——您為什麼會想畫同人誌呢？

座裏屋 在工作之餘有多出來的時間，所以想讓其他人也能看到，於是開始了同人活動。既然要畫，就想讓其他人也能看到，畫漫畫好了。《PET契約》就是集結當時同人作品的單行本。

——您還記得第一次看的BL，或是有BL特色的作品嗎？

座裏屋 第一次受到衝擊的BL，是雜誌《麗人》（竹書房）。好驚人的內容啊，我看了之後這麼想。在那之前我也看過帶有BL特色的作品，但卻沒有因此而迷上BL，也沒有「覺醒」的感覺。不過在看了《麗人》後，我心想「男男之間的戀愛居然比男女更色!?」。不過當時的我完全沒想過，未來的自己也會畫起這種作品就是了。

——在剛開始創作的時候，有想過畫純愛類的漫畫嗎？

座裏屋 完全沒有那麼想過（笑）。

——為什麼完全沒有那種想法呢？

座裏屋 應該是因為我被充滿情色感的作品吸引的緣故吧？雖然我最喜歡的是BL，不過有時也會看男性向的成人漫畫。現在回頭想想，我似乎從小就對性方面的東西相當感興趣。所以如果要畫漫畫的話，還是畫有情色成分的才好。而且，既然要畫有情色成分的漫畫，男男的故事當然更好。我很自然地就這麼想了。

——在畫性愛場景或床戲時，很多作者一開始都會覺得難為情，您有過那樣的心情嗎？

座裏屋 如果是以本名，而且必須在其他人面前畫的話，應該多少會有點抗拒感。但我原本只是低調地畫著同人誌，所以沒什麼特別的感覺……還不如說，要是因為在意太多東西而畫出不上不下的作品，反而更難看。既然要畫，畫出不品，也是在那個時候？

座裏屋 是的。確實地這個說法……好像有點怪就是了（笑）。就畫到最後的意思而言，的確是這樣沒錯，但是因為作品太青澀了，所以我一直不敢重看。不過對於當時的我來說，希望大家能看到我努力完成的漫畫，這樣的心情更加強烈，因此即便不夠成熟，可我還是能夠繼續畫著同人誌。

——您以前有在看BL作品嗎？

座裏屋 應該是快20歲時就要畫得畫得特別傑出。比起畫性愛場景，畫出不...

在表現裸體時，要撿起哪條線來畫，也表現出了作畫者的美感

別畫」的感覺（笑）。

上不下的作品更丟臉。「與其畫成這樣還不如別畫」的感覺（笑）。

想從頭到尾不剪片地畫完整場床戲

——廣受好評時，有什麼樣的感覺呢？

座裏屋　先不論好評的部分，至少我覺得鬆了口氣。我不是把畫好的同人誌拿到同人販售會場賣，而是寄賣在電子書網站。當時的我連原稿紙的使用方法都不知道，不但是超級外行人，而且也明白自己的畫風和一般的流行差很多。自己的畫風真的能被讀者接受嗎？應該是因為我對這件事很不安吧，所以更有鬆了口氣的感覺。話是這麼說，不過在剛畫BL時，我有稍微改變以往的畫風哦。

——以往的畫風是什麼樣感覺？

座裏屋　該說更偏寫實嗎？還是該說沒有特別美化呢？總之我盡可能地以自己的方式畫成了「漫畫」的感覺。

——在畫床戲或有情色感的場面時，有沒有特別注意的部分？

座裏屋　我想盡可能地畫出細節。「插入了、抽動了、射了」光是這樣會很無聊，所以，角色是怎麼動作的？射了？或是假如在床戲中做出這樣

的停頓，讀者會怎麼感受等等，我思考了許多關於這些方面的事。除此之外，精神上處於優勢的是攻還是受？光源或小道具的具體模樣等等，我會把自己認為在醞釀臨場感時必要的東西，多多少少地加入床戲場景當中。這樣一來讀者可能也會覺得真實感一下子提高很多吧。

就算如今，我作畫時也會特別注意這些部分。

——您作品中的性愛場景，該說本身看起來就像一個故事，或者該說是能想像出沒畫到的部分呢？在聽到「有臨場感」的說法後，我就能理解了。

座裏屋　如果有更多頁數跟時間，其實我很想從頭到尾不剪片地畫完整場床戲。但是分配給性愛場景的頁數本身就有限，作畫時間也有限，所以只好省略其中一部分。我一直抱持著「確實地把整段床戲畫出來」的想法，可是如果真的那麼做，大概得畫到二十頁以上才行（笑）。

——出道當時與現在，在畫床戲時，想法上有什麼不同之處嗎？

座裏屋　我認為情色有出於愛情的情色，以及正是因為沒有愛情，才能感受到的情色。在商業作品中，我覺得以戀愛感情為前提的情色比較容易被接受。畫同人誌時，由於我最重視的是情色本身，因此必然地會喜歡「最能表現情色的情境」。我會把比重放在受被做了什麼色

色的事，以及覺得多麼舒服的部分上。不過畫商業誌時，以及覺得多麼舒服的人進行之性行為」為前提作畫，就必須讓讀者覺得「如果是這個攻，稍微硬來一點也可以」，和以前把同人誌拿到同人販售會場賣時相比，得把更多心力花在描寫攻的角色上。必須盡量讓攻看起來既帥又吸引人才行。在床戲時，攻是什麼樣的心理狀態，對受有什麼想法⋯⋯我會更加意識到這部分。可是就我個人來說，「正是因為沒有愛，所以才能更情色」的情況是完全有可能成立的，所以並非從此不描繪那一類的劇情，如果有機會我還是想畫。

——之所以會有這種差異，是基於讀者的需求問題嗎？

座裏屋　是的。我會在自己的資料夾中，挑出能讓更多讀者開心的內容來作畫。

對結實的肌肉與身材的執著

——作畫的部分，有什麼不同之處呢？

座裏屋　由於我每次都會盡可能地把自己覺得「這邊畫成這樣應該不錯」的部分畫出來，因此從出道到現在，畫風或許也漸漸出現改變。例如《PET契約》畫好後回頭重看時，會覺得角色的身體有點太硬。該說是像模型的感覺嗎？我想讓肌肉看起來更柔軟一點，所以在那之後的作品中，作畫時我都會特別注意這點。而且現在對骨格與肌肉的知識，也比畫《PET契約》時增長了許多，知道在哪邊加上線條，看起來會更有肌肉或骨格的感覺。

——的確，光靠一條線就能看出肌肉與骨格，而且還帶著情色感呢。

座裏屋 肌肉原本就是由許多的線（肌肉纖維）組成，因此在表現裸體時，要撿起哪條線來畫，也表現出了作畫者的美感。從眾多線條中，選擇哪一條線來畫，可以看出作畫者對肉體的看法或戀物癖的部分。假如把所有的肌肉線條全都畫出來，會變得像劇畫，或者該說太有真實感嗎？反而很奇怪，我覺得那和BL追求的東西不同。

——您剛才說對骨格與肌肉的知識增加了，是看了什麼參考資料的關係嗎？

座裏屋 是的，我認為這方面的知識愈多愈好，所以平常就會主動增加知識，也會把解剖圖放在桌上，隨時都可以看到。不過，像是畫這條線的話看起來會相當冶豔，或是畫這條線的話看起來比較有男人味等等，不實際畫過的話，有些部分就無法真正理解。

——畫男性的身體時，您有沒有特別喜歡的部位呢？

座裏屋 每個地方都難以割捨，不過最近特別喜歡手肘到手腕的部分。這部分的肌肉非常複雜，不過只要以適當的感覺描繪細部肌肉的線條，就能畫出十分有男人味的手臂。有男人味的手臂，就算不特地做什麼色情的事，光是稍微看到就能讓氣氛變得非常性感。所以我非常想把這個部位畫好。只要畫得出這種圖，就算直接描寫的部分不多，整部作品也能帶著情色感哦。

——您很喜歡畫肌肉呢？

座裏屋 對呀。我喜歡的不是肌肉真張的猛男類型，而是該緊實的地方就緊實的精瘦型。20多歲的男性雖然體格已經長得差不多了，但是腰部意外的細，乳頭的位置也會稍微偏高。過了30歲腰部會稍微粗一點……之類，如果能畫出這種差異就好了。就我來說，每天的作畫都會有點不同，臉有時會變長，腰有時會太細，有許多無法達成自己理想的遺憾部分。

——除了人體之外，您有特別喜歡的道具或情境，類似戀物癖的喜好嗎？

座裏屋 假如問的是這種戀物癖的話，應該是「束縛」吧？儘管我也喜歡束縛用的道具，不過最重要的是，能在「束縛／被束縛」的行為中感受到情色感。先不管道德方面如何，無論雙方是否合意，我都非常喜歡「束縛」這種行為。在我的想法中，只要受最後可以舒服地接受就沒有問題。所以我畫的受基本上都是被虐狂，就算被綁被鍊住，最後都能接受。有很多這種角色（笑）。

兩人的第一次 情緒會很高昂

——畫性愛場面時，有覺得困難的地方嗎？

座裏屋 果然還是交纏的場面吧？人體這種可以做出非常厲害的動作的物體，兩兩交纏在一起，而且有時其中一部分還會結合在一起，畫

▲壓住發情期狼人凱歐提的鋼琴師，人類瑪爾林。身體輪廓的微妙凹凸，相當有質感。（《Coyote郊狼》）

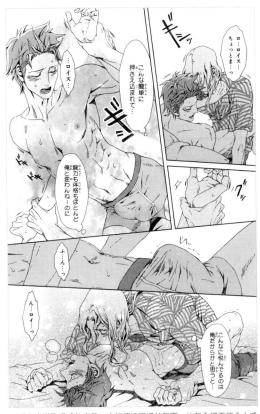

▲唯有充滿臨場感的床戲，才能傳達現場的氛圍。比起全裸更能令人感受到情色的場面，這也是魅力之一。（《眠り男と恋男（沉睡的男人與戀愛的男人）》）

放心。

——要讓角色們如何交纏，那個畫面是在哪個階段浮現的呢？

——包含接吻和擁抱在內，BL的性愛場景中，最讓您感到心跳不已的是哪個瞬間呢？

在一大早抱持著「今天要畫那個部分哦！」的心情，一口氣把床戲畫完。

座裏屋 唔……兩人第一次有肉體關係的設定吧？我尤其喜歡情侶之一是異性戀者的設定。對這樣的兩人來說，發生肉體關係是非常重大的事，不是嗎？當然，光是眼神對上，我覺得就已經是情愛場面了。可對異性戀男性來說，假如戀愛對象是女性，是不可能被對方的性器官插入的，所以我會想與男人發生關係的話，必須做好相當的覺悟才行。對直男而言，由於這件事非同小可，因此他們一定會在腦中多方思考情愛等等展現他們的內心想法，所以會花許多心力描繪。

——身為讀者，在看BL漫畫時也會注意到這類細節嗎？

座裏屋 假如是以情色成分知名的作品，我會一面注意這些部分，一面享受作品。如果不是這類作品，我就不會特別在意情色的部分。雖然我喜歡畫性愛場景，但看漫畫時倒也不是無肉不歡。真的（笑）。

座裏屋 單回短篇和連載不一樣。短篇的話，我是從交纏場面開始想故事的。以想畫的性愛場景為出發點，思考可以最自然地畫出那種場面的設定與角色、世界背景。如果是連載，我會優先思考角色之間的關係性。話雖這麼說，在我的想法裡，這部分也還是與性愛場景有關。例如主僕或年下攻等等，我會先思考兩人之間的關係，逐漸設定出兩人性交的畫面。接著，身為作者的我就會興奮地思考如何創作出能加入性愛場景的世界觀，這樣一來我心中的創作欲就會大量湧現。最後是創造可以讓劇情順利發展的角色。不過連載時在故事推展中加入不必要的床戲會打亂情緒，所以不能隨便安插床戲場景。為此在最早的大綱階段，這個故事、這樣的劇情走向能夠加入怎樣的情色場面？可以確實地讓讀者樂在其中嗎？我會事先想好這些部分。

——作畫時有沒有特別的順序呢？

座裏屋 我挑心情好的時候畫性愛場景，所以不是照順序從頭畫到尾。由於在情緒不對的時候勉強自己畫床戲會非常耗時間，因此我

起來非常困難。就作畫來說，必須一面修正草稿時畫歪著的部分，又必須醞釀出妖豔的氛圍，畫起來遠比其他場面要花好幾倍的時間。但如果在這部分偷懶的話，自己作為漫畫家就沒有存在的價值了。所以我會有意識地、仔細地花時間描繪這些部分。

——那麼有感覺特別愉快的地方嗎？

座裏屋 全部（笑）。我覺得人類的身體非常美，所以比起畫穿著衣服的角色，畫裸體時我的情緒會更高昂。但是能不能表現出情色感就是另一回事了。直到得到讀者的反饋為止，我都會很擔心「這樣畫，真的可以嗎？……」、「這樣畫，會比較有情色感嗎？」一邊做各種嘗試。如果只有自己覺得畫得很情色，但其他人卻不這麼認為，那不是很空虛嗎（笑）？所以通常都要知道讀者的感想後才能

以十八禁漫畫發行的《VOID—寂寞的快感—》

——感覺起來，與出道當時相比，您現在的狀聲詞畫法似乎不太一樣。出道當時的狀聲詞則相當簡樸。

座裏屋 的確，現在對我而言，狀聲詞的重要

性似乎愈來愈低。我不想讓狀聲詞左右畫面給人的印象，所以總是把字寫得小小的，而且也只使用最低限度的狀聲詞。比起狀聲詞，我更想表現出兩人交纏的身影或輪廓。我不想讓角色交纏的場面受到干擾。

——沒有考慮過乾脆不加任何狀聲詞嗎？

座裏屋　假如不加任何狀聲詞也能表現出情色感的話，不加也無所謂，但因為聲音可以直接傳達出情色感，所以我沒想過完全不加。

——床戲有時會被修正，這對您的創作有沒有影響呢？

座裏屋　我覺得就算不直接畫出性器官，也可以醞釀出情色感。不過另一方面，也有畫出性器官才能表現的情色感。所以十八禁與非十八禁作品在表現上一定會有不同之處。假如畫的是普通級BL，我最近會盡力把性感成不需要被修正的樣子，比如以鏡頭的角度或是姿勢來避免修正。

——《VOID─寂寞的快感─》是以完全訂製生產的形式出版的十八禁漫畫呢。

座裏屋　是的。而且因為是十八禁作品，所以在出成單行本時，一定要加上會讓人覺得色到不行的場面才行，有種奇妙的壓力（笑）。由於這故事原本不是以十八禁的想法創作的，因此我和責編討論了很多次到底該怎麼加畫性愛場景的問題。其實在雜誌上連載時，第五話……也就是最後一話，我本來想把整話全都畫成床戲，但因為在作畫過程中被要求變得強化劇情，所以最後一場床戲便沒有畫出來。既然如此，乾脆把原本放棄的那場床戲重新畫出來好了。不過，因為

畫的是「心意終於相通的兩人，充滿愛情的性愛」，所以必須一面確實地表現出兩人之間的愛情，一面添加足以被歸類到十八禁的情色畫面，相當困難。

——感覺相當辛苦。

座裏屋　可以畫出性器官時，有可以畫出性器官的表現方法，不能畫時有不能畫的表現方式，在摸索十八禁作品可以做到哪些表現時，我覺得相當快樂。我的出道作是《PET契約》，說不定有人會以為我是個不直接畫出那邊就無法滿足的人，但其實並不是那樣。

（笑）。

——（笑）。兩種畫法都有其樂趣。

座裏屋　是啊。不過假如想畫充滿官能的作品，就十八禁作品來說，可以選擇畫出來的表現方式，也可以選擇不畫出來的表現方式，因此有更多的樂趣。就這層意思來說，我覺得有分類其實是好的。我想在十八禁作品中嘗試各種表現，而且身為讀者，如果有更多十八禁作品，我也會很開心。不論作者或讀者，若能有更多選擇的話，對大家來說應該都算好事吧？

——最後，請對讀者說幾句話。

座裏屋　今後我也想繼續畫出能讓許多人看得開心，覺得不枉花錢買的作品。這會直接關係到我自己「畫圖時的喜悅感」。今後也請大家多多指教。

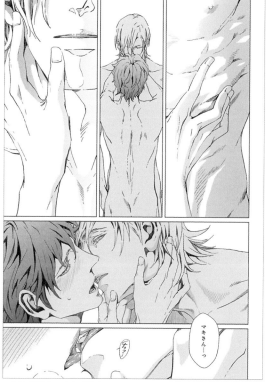

▲出自《VOID─寂寞的快感─》。心意總算互通的真輝與新第一次裸裎相擁的場面，可以感受到兩人的激動。

座裏屋蘭丸／出道作為將電子書網站女性向同人誌累計排行榜第一名的作品，及其他熱門同人誌作品集結成冊的《PET契約》（2015年），出道後立刻成為備受矚目的作家。集結了發表在BL合同誌或雜誌上的作品的第二本單行本《眠り男と恋男（沉睡的男人與戀愛的男人）》也依然大受歡迎。2016年，發表了在BL界還很稀奇的十八禁漫畫《VOID－寂寞的快感－》。故事背景以外國為主，構築出獨特的世界，有相當多熱情的支持者。

Biography

沉睡的男人與戀愛的男人
Libre（BE×BOY COMICS DELUXE）

與裘德一起同住、做生意的羅伊斯有奇妙的夢遊症，會在睡夢中無意識地進行性行為，裘德好幾次被睡夢中的羅伊斯侵犯，可羅伊斯醒來後卻什麼都不記得。儘管裘德對羅伊斯懷著複雜的感情，但他卻仍然無法開口告訴羅伊斯夢遊症的事，以及吃藥就能治好這種夢遊症的事……除了標題作之外，也收錄了描繪觀光客科迪與嚮導凱特的戀情的《太陽與祕密》等五篇作品。

1. A sleeping man and a loving man
2. Sweet dinner
3. Run from the night
4. Sun and secrets
5. A waiting flower
6. A sleeping man and a loving man -epilogue-

BBC DELUXE
ビーボーイコミックス デラックス

VOID－寂寞的快感－
Libre

賞玩用人造人・新，與心中充滿創傷與空虛的真輝的故事。本作為完全訂製生產的十八禁漫畫，目前已無法於市面購得。目前也有重新編輯、修正成普通級的電子書可以購買。

PET契約
Libre
（BE×BOY COMICS DELUXE）

雪為了賺弟弟的醫療費，決定出賣自己的肉體，參加性寵物的拍賣會。他把這件事告訴了童年玩伴的龍與雅史後……!?（《Pet契約》）。收錄了同人誌時代作品，作者的出道單行本。

Coyote 郊狼
フロンティアワークス
（ダリアコミックス）1～3集

隱瞞自己的狼人身分，在人類社會生活的凱歐提，無法回應在酒吧工作的鋼琴師・瑪爾林的追求。某一天，發情期到來的凱歐提，被瑪爾林所救，但是……。

BL小知識 *4*

【「×」的意義】

說到BL漫畫或女性向同人誌中，最常見、用來表示角色關係的符號便是「×」。寫成「A×B」時，代表A是攻B是受。這種關係不限於肉體關係，即便是純愛作品，只要兩者之間決定好攻・受的角色分配，就可以使用「×」。A或B可以代入角色名字或屬性（職業、個性等等），例如「黑道×醫生」，就是黑道攻，醫生受。「廢柴×傲嬌」，就是⋯⋯（以下略）。發音時通常不會把「×」唸出來。歐美使用的「／」也一樣。關於「／」，請參考BL小知識5。

©Yonezo Nekota／Libre

Special Talk 5

貓 田 米 藏

以同人活動為契機，於商業誌出道。華麗的畫風與充滿魅力的角色吸引了眾多讀者的心，在不知不覺中勾住目光的筆觸威力，也毫無保留地發揮在性愛場景上。不論是角色們活生生的表情與性感又柔軟的身體曲線。在畫這些部分時，作者最注意的是什麼呢？我們秉持著對BL的愛，向作者提出各種問題。

場面，或是令人面紅耳赤的甜蜜場面，醞釀出作品中那種氛圍的，一直是令人心跳不已的煽情

▲比之前更意識到角色的體格與肌肉，此時所畫的《別對我太壞》（第三集）。以陰影表現肌肉與曲線，給人深刻的印象。

喜歡畫 也喜歡看床戲

——與出道初期相比，感覺起來，從《酷くしないで（別對我太壞）》第二、三集左右起，角色的身體曲線開始變得性感了。請問您在作畫上有什麼心境上的變化嗎？

貓田　我想，當時我可能稍微受到了肌肉熱潮的影響吧（笑）。在那之前，我應該沒畫過有腹肌的角色，但是多虧了那個肌肉熱潮，我開始覺得「腹肌和胸肌好帥哦！」不過有肌肉的角色很難畫，突然把《別對我太壞》的真矢或是連載作品的主角畫成那樣，好像也有點奇怪，所以我是先做練習，等到能畫出有自己風格的肌肉之後，才漸漸把真矢變成精瘦的肌肉男，身體曲線也開始出現變化。

——在作畫時會開始意識到肌肉，是這樣來表現情色感嗎？

貓田　可以這麼說。

——感覺上，線條開始嫵媚了起來，床戲時的情色濃度也變高了……。

貓田　哇～可以聽到這種感想真是太高興了！

——我本來以為這和對白色三角褲的愛有關。

貓田　啊，那也是原因之一（笑）。

——（笑）。在畫漫畫時，會有「因為這是BL漫畫，所以必須加入床戲」的想法嗎？

貓田　沒有。從動筆開始，就像呼吸一樣自然地就加入床戲了。不過，雖然我喜歡看也喜歡畫床戲，但不是只想這樣而已。對我來說，這些角色之所以升溫到想做那些事的過程，對我來說是絕對必要的。光畫床戲的話，我的情緒會高昂不起來（笑）。情色雖然也很重要，但我果然還是希望有劇情。

——剛開始畫BL的初期與現在，在畫床戲時，想法上有什麼變化嗎？

貓田　以前是隨我高興，依作畫當時的心情畫畫圖，可是後來修正的規定變嚴格了，儘管是沒辦法的事，不過不能隨心所欲地畫想畫的東西。在那之前，心情上還是有點低落。在那之後，我是以「畫出來」來表現情色感；在那之後，則開始思考該如何以「不畫出來」來表現情色，比如我喜歡畫舌頭（笑），所

以開始思考，要怎麼以這些不會被修正的部分來表現情色感。我覺得畫的時候比以前更要注意該如何表現情色了。

——構圖時，會考慮到修正後的畫面嗎？

貓田　應該說我會盡量把畫面處理成不需要修正的樣子（笑）。不過，雖然說調整角度，畫那種已經交往好一陣子的真矢和眠傘那樣，畫成看不到某個部位能做到這點；但是在畫新的組合時，我好像就會斷開拘束呢。

——例如像《魅惑仕掛け 甘い罠（魅惑心機 甜蜜陷阱）》嗎？

貓田　是的。那作品由於是久違的新CP，因此就連床戲方面也受到影響。假如是在一起非常久，相當穩定的情侶檔，便不太會出現突然產生衝動、把人推倒的場面。不過，如果是剛開始交往的情侶，就有可能會乾柴烈火。除此之外，攻的蜂鳥會有「逼受的雨深做出自己不想做的事」的欲望，所以我故意加入了這類的描寫。但是《魅惑心機 甜蜜陷阱》的讀者中有抱怨「沒有插入！」的聲音（笑）。有沒有插入……果然很重要。我再次體認到這點。

——就這方面來說，蜂鳥和雨深還沒越過最後的那一條線。不過，目前的劇情能不能滿足讀者，我覺得是依讀者的喜好而異，實際又是如何呢？

貓田　其實我沒有那麼在意插入……不對，當讀者時，應該算很重視插入吧（笑）。自己畫時和身為讀者時，在想法上果然會有差距。在我的想法裡，《魅惑心機 甜蜜陷阱》裡的描寫已

性愛場景時彷彿聽得到喘息聲，我希望能讓讀者感受到這種氛圍

經夠充分了，但由於那兩人也不算正式交往，因此收到了覺得不上不下、不夠明確痛快的感想。假如有插入的話，讀者的感覺或許會不一樣吧。

——或許對讀者來說，有插入的場面才能感受到兩人關係更進一步的實感吧。

貓田　的確，也許會讓讀者覺得有什麼部分被升華了吧。

——牽手、互相撫摸、接吻、插入……性愛場景的肢體接觸有好幾個階段，您覺得最萌的是哪個階段呢？

貓田　是插入之前的前戲階段。我很喜歡畫前戲哦，所以我畫的床戲，在插入後就會咻地結束了（笑）。

——您有喜歡的情境之類嗎？

貓田　會依畫的角色……應該說依CP之間的關係而不同。例如最近的真矢×眠傘，眠傘有點積極地推倒真矢，類似這樣的情節我就會畫得很開心。

——原來如此。

貓田　還有，依作畫時自己的情緒，萌的部分也會不同。當讀者的時候也有這種情況，比如

很注重
肌膚的質感

複習曾經看過的作品時，有些時候不是會覺得比第一次看時更萌嗎？（笑）作畫的時候也是這樣，依作畫時的情緒不同，畫起來覺得開心的部分也會不太一樣。沒有絕對的「這樣子最萌了！」的情境，會依不同的情況有不同的感覺。

——那麼，在畫BL的性愛場景時，最重視的部分是哪裡？

貓田　肌膚的質感。柔軟的肌膚、因流汗而濡濕的肌膚、可以感受到溫度的肌膚……等等，我想畫出這些部分。還有我也想畫出那個當下的空氣感。彷彿聽得到喘息聲，我希望能讓讀者感受到這種氛圍。

——在構圖方面呢？

貓田　我下了很多工夫在思考構圖，不過如果走得太偏，畫出來就會有點像特技表演。結合的方式愈特別，情色感反而愈少，有種在做雙人體操的感覺（笑）。所以，儘管試著畫了新構圖，可是感覺完全不對，結果最後全部重畫，到頭來還是選擇了正統派的表現手法，這種情況很常發生。分鏡階段的構圖和完稿後的構圖完全不一樣，就床戲場面來說，可以說是家常便飯。

——在試著畫過那些構圖之後，您有明白了什麼嗎？

貓田　我想，應該是人體的某些部分意外地柔軟，某些部分又意外地堅硬吧。照著現實中的人體狀況去畫，感覺就是不太對。

——您以前說過「看著照片畫西裝，畫出來的衣服也不會像西裝的，必須加上漫畫式的變形才行」，這句話令我印象深刻。床戲場面也是這樣嗎？

貓田　我覺得是。我漫畫裡的角色通常有七、八頭身，光是這點就和現實人類的頭身不一樣。所以就算看著照片或影片等資料畫人物交纏的場面，也會覺得有哪裡不對。還有，就算讓硬邦邦的可動人體模型抱在一起，參考著畫有「雖然比例不對，不過這樣反而夠色情」的說法，也許就是那樣吧。而且畫得很寫實，也不等於有臨場感。

——除了畫工作的原稿之外，您會另外練習畫交纏的場面之類嗎？

貓田　會。就算不實際畫出來，比如在家裡看影片，看到男女滾床的場面，覺得「這腿的線條好有感覺啊——」的時候，我就會把影片暫停，開始在腦中作畫。在這裡像這樣加上陰影的話，就能產生情色感之類的，我會在腦中把影片的畫面轉換成漫畫。我通常是看著男女的床戲，把女角置換成受。假如是中性的受，還會參考女演員的身體曲線。這個部位的曲線很有女性美，看起來很嫵媚之類的。

該怎麼畫 才能畫出充實的床戲

—您平常就會觀察人體的曲線嗎？

貓田　與其說觀察曲線，應該說會觀察人體比例。如果看到我很喜歡的男性，比例超棒的，我就會一直盯著看。比如之前看到的男性，身高接近190，但是臉很小、肩寬腰細，是倒三角形，腿又很長，完全就是BL裡的攻。害我忍不住跟著對方走了好幾步（笑）。

—不會特別喜歡個別的人體部位嗎？

貓田　會啊！（笑）手或膝蓋，這些算是我戀物癖的部分。光看就會很開心，假如能畫出想要的感覺就更棒了。不過這些部位非常難畫，所以不只BL漫畫界，不管是少女漫畫或青年漫畫，只要是能把手畫得很好看的漫畫家，我都會追他們的作品。我真的很喜歡手，可以說有戀手癖。

—在畫自己的作品時，也會意識著這種戀物的傾向作畫嗎？

貓田　我一直努力那麼做。就人體部位來說我喜歡手，而且我想，我的讀者裡應該也有喜歡手的人，所以希望能畫那些讀者看了會覺得開心的手。但是好看的手非常難畫，聽說畫出來的手，會和自己的手很像。也許是因為經常看到，所以會很像吧。不過連我自己都搞不清楚，到底該用什麼樣的線條，以什麼樣的方式去畫，才能成功畫出連自己都覺得很萌的手。我總是一面哭，一面想盡辦法不斷嘗試畫手（笑）。

—在故事中加入包含床戲在內的性愛場景

在腦中時 情色度是最高的

時，會因為煩惱該畫什麼樣的床戲，而使作畫流程卡住嗎？

貓田　與其說卡住，我老是在想，為什麼性愛場景老是表現得不如己意呢？我明明會準備十到十五頁左右的頁數給床戲使用，但就算用了那麼多頁數，畫出來的床戲還是沒有特別色情的感覺，讓我覺得「欸？」這樣（笑）。特別是看到同樣以十頁篇幅，可是卻畫出紮紮實實床戲的作品時，就更容易出現這種想法。到底該怎麼畫，才能畫出充實的床戲？這是我每次畫稿子時都很煩惱的部分。話雖這麼說，但我也不想為了充實床戲，砍掉非床戲部分的頁數，使劇情變弱。我畫漫畫的目標是，希望自己的單行本能夠被讀者收藏在書櫃裡或放在床邊，是讀者會想一看再看的漫畫。所以我每次都會配合那一回的劇情，分配內容或是床戲用的頁數。有時為了充實劇情，還會邊哭邊砍掉想畫的床戲場面，比如畫得最快樂的前戲部分（笑）。

—那真是太遺憾了。

貓田　是啊，其實想畫得更詳盡，但是不能花那麼多頁數在這些地方，我會一直在心裡天人交戰呢。沒畫夠的床戲，有時候在出成單行本時，會另外加筆補充（笑）。

—有從情色場景開始構思過故事嗎？

貓田　假如是長期連載的漫畫，就會以出成單行本後的角度思考床戲的變化。比如上一集的床戲大多是這麼畫的感覺，那麼這集就用那種感覺畫好了。有時候會像這樣事先想好床戲的感覺後，才開始進行作業。特別是《別對我太壞》這樣長期連載的作品，我會盡量避免讓讀者覺得床戲一成不變。話雖如此，讓那兩個角色做什麼很激烈的事，又會覺得哪裡不對。所以我會把放在原作裡有點怪的情色場面，畫在同人誌裡（笑）。

—《魅惑心機 甜蜜陷阱》的話呢？

貓田　那部作品是基於非常想畫男大姊型的攻而想出來的故事哦。因為我心裡掀起了男大姊攻的個人熱潮（笑）。其他作品的男大姊攻，在床戲場面時常常會改回男性口吻，我則是喜歡反過來的感覺。

—在床戲場面時，才用男大姊口氣講話？

貓田　沒錯。虐待狂男大姊欺負小受，或者該

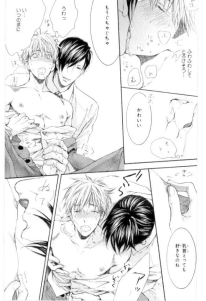

▲在《魅惑心機 甜蜜陷阱》裡，經驗豐富的社會人士蜂鳥是以男大姊語氣講話的虐待狂攻，所以比一般的攻更游刃有餘的感覺!?

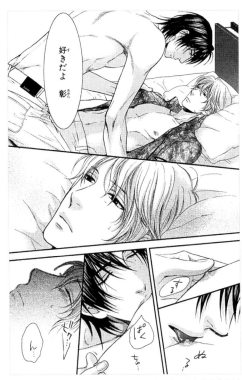

好きだよ 彰

▲描寫《別對我太壞》中真矢哥哥般的存在・彰，與彰的前輩縞川《別對我太壞 小鳥遊彰篇》的外傳。有種比真矢&眠傘更加成熟的氛圍。

說疼愛小受，我想畫這樣的場面，所以想出了這樣故事......這樣該說是以床戲為出發點想的故事嗎?......第一話是很久以前畫的，我已經忘記動機了......那個時候的我，到底在想什麼呢(笑)。

——在構思或畫床戲場面時，您會特別重視哪個部分呢?

貓田 不給人下流的感覺。雖說也有把下流梗用得很有趣，或是透過下流感來表現情色的作品，可是我會注意不讓自己的作品失去一定的格調，不過拿捏起來還是相當困難。還有，雖然我想畫情色感很重的作品，但是最近又開始覺得自己好像不是很適合畫那類作品。因為情色感就會變少三到四成。所以就算試著畫很色的場面，畫出來後「不是這樣啦——!」的失望感會非常大。在腦子裡

——之所以避免用太多狀聲詞，是因為剛才說到的格調問題嗎?

貓田 格調......這也是原因之一，不過更重要的是平衡性的問題。

——平衡性?

貓田 比如說，這格的畫面非常色，那麼就算加入非常黏膩的狀聲詞，看起來也不會有彆扭感;但如果畫面給人的感覺很清爽，加入太黏膩的狀聲詞，就會覺得很奇怪。因為漫畫的畫面是靜止的，在畫面中加入太多狀聲詞，讀者的視線就會被那些字吸走，開始思考這些是什麼聲音。這樣一來，讀者的注意力就會變少，我不喜歡那樣。所以我自己在畫漫畫時，會很注意不讓狀聲詞太過顯眼。還有，我也會很注意聲音的來源。是從哪裡發出

時明明是那麼色的場面!類似這樣的感覺(笑)。所以，要是看到不下流但非常色的作品時，我都會覺得好了不起。

——床戲場面的表現技巧中，狀聲詞是相當重要的部分，可是您的作品並沒有很使用狀聲詞呢。

貓田 我會避免用太多的狀聲詞。以前有很多「我絕對不要用」的狀聲詞，到某個時期後開始覺得「稍微試著用看看也」所以幾年前出現了啪啪聲(笑)。

——啊......肉和肉碰撞在一起的聲音(笑)。

貓田 我以前覺得很丟臉，絕對畫不出來哦(笑)。

的聲音呢?是什麼聲音呢?之類的。「這是從哪裡發出的聲音啊?」有時候會看到讓我產生這種疑問的狀聲詞，仔細一看，明明應該是在堅硬的地面上做愛，卻發出了床鋪的「唧唧」聲(笑)。看漫畫時，因為這種事而分心，我會覺得很可惜。所以在使用狀聲詞時，這個場面究竟適不適合使用這個狀聲詞?我會想很多。到最後，使用的通常是很普通的正統狀聲詞。近年來，男性向成人漫畫流行的那種狀聲詞和表現方式、臺詞也漸漸傳入BL裡了。雖然我也會看，但是不會想把那些引進自己的漫畫裡(笑)。

不希望因沒有床戲
而使讀者失望

——到目前為止，您畫過的作品中，有特別印象深刻的性愛場景嗎?

貓田 唔......被這麼一問，我只會想起畫得很不順的作品呢。雖然說有到最後都還是畫不好的，或是作畫時一直畫得算開心吧。每場床戲我都畫得算開心吧。不過，商業漫畫主要還是以劇情為主，所以我會在同人誌裡放飛自我(笑)。

——今後有什麼想嘗試畫的床戲情境嗎?

貓田 攻和受一起被關在白色的房間裡，不做愛就絕對出不來，類似那種不做色色的事就不行的梗。雖然我想畫那種設定的故事，可光是構思，就覺得畫出來的東西好像不太對，因此一直沒有真的嘗試畫出來。

——會想畫完全沒有床戲的新作品嗎?

貓田　儘管不到不想畫的程度，但是完全想不出故事啊（笑）。再說，沒有床戲的話，我想應該會有讀者感到失望吧。這也是讓我很猶豫的原因。雖然說床戲是基於自己喜歡才畫的，不過也有為讀者而畫的部分在內。

——包含服務讀者的心態在內嗎？

貓田　是的。所以就算精神方面偶爾會陷入不舉的狀態，不過這種時候我還是會努力讓自己的心奮起畫出床戲。因為不想讓期待我的作品的讀者失望。如果我是讀者，很期待看到某位作者畫的又色又讓人心跳不已的場面，但是打開書卻沒有那樣的內容，我一定會覺得很失望。這樣一想，我就會努力奮起，把床戲畫出來。不過話說回來，比起畫不出床戲，我的精神狀態大多處於很想畫床戲的情緒下，所以要是被命令「不准畫床戲！」我或許會哭出來吧（笑）。

——畫ＢＬ作品時，會不會把想畫的劇情和床戲配成一套呢？

貓田　會哦。在設定角色時，我會同時思考「這個角色該怎麼Ｈ比較好」或是「這樣比較萌」的部分。

——這種時候是思考單一角色嗎？

貓田　通常會把攻和受放在一起思考。沒有任何前置資訊，突然看到情色場面的話，我不會有萌的感覺。但假如知道受平常態度帶刺，或是攻有點壞心眼，有這種前置資訊再來看情色場面的話，不覺得就會超萌的嗎？光是看到一張圖，就可以有這種感覺了。我覺得知不知道圖片背後的故事，或是知不知道關於角色的更多事，萌的程度會不一樣。所以思考床戲時我會把攻和受放在一起這樣Ｈ，如果讓這兩人這樣一定會很萌之類的，我會像這樣思考屬於這兩人的劇情，以及適合他們的床戲。

——假如讀者看了作品之後，也覺得一樣萌的話……

貓田　那就太棒了！

——最後，請向讀者們說幾句話。

貓田　謝謝一直有在看我的作品的大家。關於《別對我太壞》的同人誌，是集合了我的萌。或者該說塞滿了我赤裸裸的癖好的作品，我畫得非常開心。這些同人作品目前以電子書《別對我太壞plus+》的方式發表，希望大家也能樂在其中。今後也請大家多多指教。

▲出自《別對我太壞plus+》。本書為作者以同人誌的方式發表的《別對我太壞》番外篇作品集。有特殊設定以及甜蜜度更更更高的床戲，可以更加樂在其中。

貓田米藏／以同人活動為契機，發表《やさしい唇（溫柔的嘴唇）》（刊載於BiBLOS《JUNK！BOYなつやすみ号》）出道。以描繪住宿制名校學生戀情的《神様の腕の中（神愛學園）》受到注目。之後也以伶俐帥哥與認真優等生之戀的《別對我太壞》、青梅竹馬之間的《妄想エレキテル（妄想發電機）》等學生們酸酸甜甜的青春愛情故事搏得人氣。2017年首度發表的上班族戀愛故事《魅惑心機 甜蜜陷阱》集結成單行本，為單行本派的讀者帶來全新的魅力。

貓田米藏

Biography

別對我太壞

Libre（BE×BOY COMICS）1～9集

認真勤勉的優等生眠傘，一時鬼迷心竅作弊，沒想到被愛玩的同班同學·真矢發現了！掌握眠傘弱點的真矢開出條件，假如眠傘不想把這件事張揚出去，就必須任憑真矢予取予求。起初眠傘雖然很不願意，但是心境開始出現改變；真矢也在了解眠傘笨拙但認真的一面後，對眠傘湧起意料之外的感情……愈來愈放不下眠傘的真矢，以及對真矢的變化感到迷惑，卻仍然忍不住被真矢吸引的眠傘。備受矚目的人氣系列。

必修愛情經驗值

コアマガジン（drap コミックス）

不舉的帥哥高中生·夢二突然被有點粗魯的學弟新海告白並強吻，因此嚇了一大跳。但更驚人的是，原本不舉的自己，那邊居然產生反應了！？本作除了新海與夢二這對，還收錄了夢二的朋友·阿丸的故事。

神愛學園

Libre
（BE×BOY COMICS）1～4集

發生在住宿制名校中孤獨學生之間的、老師與學生之間的、有主僕關係的兩人等等，各種戀情的單元劇。與作者的現代高中校園故事不同氛圍的作品。

魅惑心機 甜蜜陷阱

Libre
（BE×BOY COMICS DELUXE）

跳槽到APP開發公司的雨深，總是因一點小事而與公司顧問蜂鳥起衝突。雨深偶然得知蜂鳥居然是男大姊，而且還因為某些原因，不得不被蜂鳥玩弄身心……。

妄想發電機

コアマガジン（drap コミックス）1～4集

童年玩伴文博突然說自己可能是同志，這樣的告白令春平相當煩惱，而在煩惱時，春平漸漸發現自己相當在意文博……個性有點陰沉的文博與容易妄想的春平之間的青梅竹馬之戀。

[Male／Male　M／M 羅曼史]

歐美也有類似BL，以男性同性戀情為題材的「Male／Male」商業羅曼史作品，通稱為「M／M」。簡單來說，就是英文版的BL。

「／」記號與日本的「×」記號意義相似，但是，寫在「×」記號左右兩側的角色各代表攻與受，不過寫在「／」記號左右兩側的角色則沒有攻受之分。「／」的發音是slash，可是提到「slash」的話，通常意指fanfiction（二次創作）中帶有男男要素的作品（女女要素的作品稱為femslash）。新書館的Monochrome．Romance文庫是專門出版M／M小說的書系，有興趣的話請務必一讀。

畫得出色情搞笑漫畫，也畫得出能窺見人性黑暗面的愛恨作品。原以為是確認雙方愛情的可愛行為，沒想到居然變成了逼迫對方屈服、傷害對方的性愛。雖然はらだ每部作品的風格都迥異，但一致的部分是──性愛場景中毫無虛假的感情。近乎盲目的執著、不知自己斤兩的傲慢、純粹到令人疼惜的專情……以勝於雄辯的表情及肉體描寫，赤裸裸地把這些感情表現出來。作者在這些性愛場景中，寄託了什麼呢？

は　ら　だ

表現關係性變化的《やたもも（八田百田）》續集

—2017年4月，讀者期盼已久的《八田百田》總算出了第二、第三集了呢。

はらだ 很高興聽到您這麼說。其實在出第一集時，「假如能畫續篇，我想畫這樣的故事」我就抱著這種想法埋了伏筆。所以能再次畫他們，讓我很開心。

—在作品完成後，就有畫續集的預定，也會想像之後的故事嗎？

はらだ 我很喜歡做這種想像，而且沒事就在想，因為我最擅長妄想了（笑）。作品完成之後，繼續想著角色的各種事情，幫他們加上血肉，是很快樂的事。

▲和第一集不同，《八田百田》第三集中的床戲，是隨著兩人相處的時間累積，才終於看得到的，甜蜜到足以令畫的人感到難為情的愛情場面。

—在這兩本續集中，八田和百田的關係出現明顯改變；而且兩人的床戲也和第一集差很多。第一集時，八田和百田才剛在一起，辦起那件事時都是速戰速決。但第二、第三集，速度慢了下來，肌膚接觸的場面也變多了。感覺起來像是透過性行為來交流感情。

はらだ 第一集時八田的感情有點單方面，因此很焦急呢。不過隨著故事的進展，第二、第三集的百田也已經看著八田了。第一集時，會覺得只有八田一頭熱，百田只是逆來順受，可是在相處久了之後，兩人也開始變得知道要為對方著想。所以，雖然我沒有特別要畫出之間的差異的意思，但是隨著故事前進，就自然變成這樣了。

—畫八田和百田的性愛場景時，有什麼特別針對他們下工夫注意的部分呢？

はらだ 八田有在做愛時咬人的習慣，但在兩人的關係穩定下來後，就不太咬人了。不是因為我忘了他有這個習慣哦（笑）。說不定會有讀者因此感到有點失落吧，所以在與《よるとあさの歌（夜與朝之歌）》聯名的故事裡（收錄於《八田百田》第三集）我讓八田的咬人癖復活了。關於八田和百田這兩個角色，來說，有性愛場景的故事可以製造劇情的緩

—不論是性愛場景或是其他部分，我在畫的時候都沒有遲疑或是迷惘的情況。

—相反的，有覺得很難畫的場景嗎？

はらだ 《夜與朝之歌》的朝一與夜。只談性愛場景的作畫部分，朝一（攻）的個子比較矮，所以在畫床戲時讓我相當傷腦筋。就算畫其他體位，也還是有體格差距的問題，「這兩個真的做得起來嗎？」讓我常常懷疑。在這點上，因為我把百田的身體設定得很柔軟，所以大致上的體位都沒問題（笑）。就算體格上有點難做到的體位，以畫面表現為優先的話，還是畫得出來，但是要把難做到的這件事本身畫出來呢？還是不要畫呢……在這種時候，「不要在意現實，想畫什麼就盡量畫吧！」和「多少保持現實感，是必要的哦！」的兩個自己會互相吵架。我總是盡可能地讓雙方相互磨合。

想以表情 傳達出角色的感情

—在作品中畫到性愛場景時，有「因為這是BL漫畫，所以一定要加入性愛場景」的義務感嗎？

はらだ 依作品不同，感覺也不一樣。剛出道時，我畫了很多有主題的合同誌，因此非加入「配合主題的情色場面」不可。就算畫BL雜誌，依編輯部不同，有時從一開始就會給出「請加入床戲」的要求。假如有這樣的要求，就會變成「非加入床戲不可」。不過就我個人

床戲的氛圍 不能與故事脫軌

急，所以我本來就會盡可能地加入性愛場景。即便不至於到就算破壞故事也要硬加的程度，不過到目前為止，我的作品有六成左右都是很自然地進入性愛場景的。只要和劇情做好統合，加入性愛場景也不感到奇怪的話，那麼我就會盡量加入床戲。

——在畫性愛場景時，哪個部分最讓您感到快樂呢？

はらだ 一開始畫起性愛場景，我的情緒就會好起來，這是為什麼呢？（笑）。可能是因為和其他場面相比，能更用心地畫角色的表情，所以我才會開心吧。

——您在過去的訪談中曾說過，「不擅長加上抒情美麗的內心獨白，所以想以表情來表現高低起伏」。

はらだ 只要在適當的時間點將內心獨白放入故事裡，就能確實地為角色說明感情，我也想那麼做。但是我的文筆很差，常常做不到那種效果，所以我想以表情來傳達角色的感情。

——除了表情之外，在畫性愛場景時，有特別注意的地方嗎？

はらだ 假如不會被出版社修正的話，我想更用心畫某個局部（笑）。光是畫那個部分，就能表現纖細的感情，或者該說能讓那裡也有表情。但是那裡是一定會被修正的，假如不算那裡，還有哪裡呢……。

——畫局部的場面時，會事先做好「被修正」的覺悟嗎？

はらだ 是的。開始畫商業漫畫後，我已經多少習慣了。而且也知道會以什麼方式修正，所以我會在可能修正的部位加上白框，把局部藏起，或是把局部畫到格子、視線之外，把畫面調整成不需要特地修正的模樣。我也是以自己的方式下了很多工夫。

——您剛才提到「讓那裡也有表情」，感覺起來很有意思。人體部位中，您覺得哪些部位畫起來特別愉快呢？

はらだ 我喜歡腰部的腹肌部分。還有，我也喜歡手臂或手背之類容易浮現血管的部分，會一邊畫一邊覺得很開心。相反的，覺得難畫的是男性的屁股。要是畫得太陽剛，就無法表現出柔軟感和肉感，所以我總是畫得很小心。

攻陷難攻不下的攻 會讓人很愉快

——讓任性妄為的攻，世界受到強烈的動搖，這種感覺很棒嗎？

はらだ 是的。雖然我喜歡以受的視角出發的故事，不過也很喜歡以攻的視角出發的。

——《夜與朝之歌》是以攻的視角出發，這是有意為之的嗎？

はらだ 我不是刻意那麼做的。是因為這樣比較容易地傳達我想畫的部分，而且我也希望能隨心欲望地畫，最後就變成那樣了。還有就是我想讓夜變成為不知道在想什麼的謎般人物，這也是以朝一視角出發的原因之一。不只《夜與朝之歌》，我會故意避開不想讓讀者明白內情的角色之視角。《カラーレシピ（祕愛色譜）》的福介也是這樣。所以故事主要是以笑吉的視角進行，要直到結局部分，才多少加入一點福介的視角。

——「想畫這種性愛場景」、「想畫床戲」，有以這種動機開始畫的作品嗎？

はらだ 假如出版社要我畫以床戲為主題的作品，我通常就會從床戲開始想故事。不是出版社指定主題，但是從床戲開始想劇情的，是名為《ピアスホール（耳洞）》（收錄於單行本《ネガ（消極之愛）》）的故事。那是完全依個人喜好畫的作品，我想畫一面穿耳洞，一面做愛的場面，因此想出了那篇故事。

——《耳洞》裡插入耳環做愛的場面令人印象深刻，原來那部分反映了您本身的喜好啊。除此之外，還有其他出於個人喜好的作品嗎？

はらだ 《夜與朝之歌》吧。兩人不是互攻，但是攻被其他人上了，這也是我的喜好。還有名為《やじるし（奴隸標記）》（收錄於《奴隸標記》）的作品。受原本就喜歡攻，一直追求攻，但是不被攻理會。最後攻對受的感情反而比受對攻更深，這也是我的喜好。攻陷難攻不下的攻，會讓人很愉快。《夜與朝之歌》裡塞滿了我的喜好。不過我不是特別喜歡折磨受或攻哦！（笑）。我想看的是「之後」的部分，所以才會想畫那種劇情。兩情相悅以後，受覺得很幸福也不錯，讓得意忘形的攻被冷落、品嚐絕望感，也讓人相當愉快。《夜與朝之歌》裡「那傢伙不是喜歡我嗎？為什麼會變成這樣!?」讓攻陷入這種驚慌的狀態中，感覺真棒（笑）。

——這是有許多出人意料的劇情發展，はらだ老師的作品才會有的視角切換呢。

はらだ　話是這麼說，但我不是故意想嘗試做出複雜的故事，或是使用某種技巧，精心計算後才這麼畫的。大多數的情況，我其實只是無意識地畫想畫的部分而已。反正事後依舊可以想辦法修正劇情的軌道，因此在畫的當下，通常是直接把想到的東西畫出來而已。說起來，我應該要多用腦袋構思的……（笑）。

——床戲的場面，也相對都是隨著自己的感覺作畫嗎？

はらだ　是啊。「這個角色的話，應該會這樣做愛吧」我會直接畫出心中所想的樣子，或是「我還沒畫過這種模式的床戲，乾脆來試試看好了」。只要那個角色並非是完全不可能那樣做愛的人，我都會想讓他挑戰看看。

——印象中您的床戲中使用了許多狀聲詞，您是有意識地使用的嗎？

はらだ　以前是在無意識之下畫的，不過最近相對有自覺在使用。例如角色從右方朝左方動時，把狀聲詞從右方寫到左方，就能讓畫面帶有速度感哦。所以不是單純地表現聲音，而是把狀聲詞當成畫面的效果之一在使用。

——您以讀者身分看漫畫時，會不會特別注意狀聲詞的部分呢？

はらだ　會不小心就注意起來呢。我在看BL漫畫時，會一直注意到以可愛的文字寫成的狀聲詞，所以一直有「果然因為畫的人是女性，狀聲詞的文字才會這麼可愛」的想法。不過後來，我開始看見男性向的成年漫畫當中也有很多可愛的狀聲字。對不起，我不該輕率地以性別判斷這種事。我還因此反省了一下（笑）。

——（笑）。那一類漫畫裡，愛心記號會到處飛，很有特色呢。

はらだ　是啊！而且愛心記號也都畫得很可愛，所以似乎有相當多讀者受在作畫時是那麼想的。儘管我不會把愛心記號用在自己的漫畫裡（笑），不過有種學到一課的感覺。

盡量不讓床戲的氛圍與故事脫軌

——您的作品裡，除了把床戲用在表現角色的戀情圓滿了，或是表現兩人的關係性之外，有時也會把床戲作為顯示角色身處之嚴苛狀況的裝置。在畫不同含意的床戲時，有什麼不同的地方嗎？

はらだ　畫漫畫時，我覺得自己有好幾個人格。當角色處在很淒慘的情況下時，有在旁邊煽動「快上啊！」的殘忍自己，也有說「怎麼這麼可憐」覺得很難過的自己，還有「為了推進故事，這是非畫不可的劇情」如此冷靜地看待這件事的自己。該說是一面有著好幾種情緒，一面畫圖嗎。

——冷靜的自己會控制場面，避免讓床戲表現過頭嗎？

はらだ　與其說是注意不要讓床戲太過激烈，還不如說是不要讓床戲的氛圍與故事脫軌。話是這麼說，但是有時我覺得必要的描寫，讀者卻不覺得有必要。這種感覺上的落差，是一定要注意的部分。《夜與朝之歌》裡有朝一被凌辱的劇情，不過對我來說，故事的重點不在那裡，所以我沒有花太多頁數去畫，被凌辱的場面也只是輕輕帶過。雖然我在作畫時是那麼想的，但似乎有相當多讀者受到很大的衝擊。這件事讓我深切地感受到雙方感覺上的落差。儘管如此，多虧了冷靜人格的存在，所以多少把殘酷的部分壓抑下來，畫出來的內容應該會更加偏離世俗的想法去畫。在這種時候，就會覺得有好幾個人格一起討論劇情，真是太好了。

——被說很沉重的劇情或設定，在自己的想法裡，其實不覺得很沉重。是這樣嗎？

はらだ　……是的（笑）。在我心裡，畫得出沉重劇情的，都是實力派的高手。不是單純地畫出虐待角色的劇情，而是故事本身夠完整有力，才能製造出沉重感。和那些高手的作品比

▲基於「想畫一面穿耳洞，一面做愛的場面」而誕生的《耳洞》。在對方身上穿洞的行為，與性行為緊密地結合在一起。

起來，我的作品根本沒有特別沉重的地方嘛。根本只是純愛而已啊（笑）。我總是看著能夠震撼人心的作品，一面接受自己的稚拙，一面痛切地感受自己的稚拙。有時候能從讀者那兒得到「很沉重」的感想，雖然我覺得很開心，但是更多時候都會覺得自己還早得很。

——例如《八田百田》的百田，或《にいちゃん（哥哥）》的唯，都是曾經被性侵，有著沉重過去的角色。我覺得這兩個角色的過去不是單純的裝飾，而是直接影響到他們現在的個性。您是從一開始就設定好這些對角色有重大影響的過去嗎？

はらだ　《八田百田》的話，因為原本是單回的短篇作品，所以我沒有想太多，只是單純地把百田畫成淫蕩的角色。畫完之後，我才開始想「這孩子為什麼會變成這樣呢？」、「他總是在笑，為什麼呢？」，然後開始思考，百田之所以會變成現在這個樣子，是因為有哪些過去……是作品完成後才開始思考他的設定。《哥哥》，則是我一開始就設定成有那種過去，所以才變成現在這樣的角色。有沉重過去的人，是怎麼克服那些事的呢？是如何加以對抗呢？或者逆來順受了？我是以這為主題畫出《哥哥》的故事的。不過，我幹嘛選這麼難的主題啊！我一面哀號，一面在劇情卡住的情況下畫出這故事。雖然很稚拙，但總算成功地畫到了最後。

描寫甜蜜的場面會很難為情

——在過去的訪談裡，您說過在畫完角色有淒慘遭遇的黑暗故事後，會畫開心的故事來取得平衡，也就是所謂的「贖罪作戰」。我之前以為是因為您畫的作品風格相當多變呢。

はらだ　在畫同人誌時特別明顯呢。畫完很慘的故事之後，會畫很甜的故事，好讓讀者淺憤（笑）。不是因為我只想畫開心或者是陰沉的故事。

——原來如此，所以才會把開朗的作品與陰沉的作品分別集結成短篇集《消極之愛》與《ポジ（積極之戀）》。稍微改變一下話題，收錄在《積極之戀》裡，描寫娃娃臉老博士和助手的故事〈宇宙のもずく（宇宙的海藻）〉系列，感覺起來是特別搞笑的色情喜劇，令人印象深刻。您喜歡畫那樣的故事嗎？

はらだ　非常喜歡！那個系列我非常開心。那是我發表在Libre合同誌上的作品，一開始時拿到的特輯主題是「觸手」，之後也事先知道了接下來預定讓我畫的主題。但是我畫的故事離主題愈來愈遠（笑）。我想，創造出不論什麼樣的情色主題都能應對的系列角色會比較好畫，所以才創造出那對博士和助手。

——原來如此。那兩人是為了主題式合同誌而特化出來的角色？

はらだ　是的。還有設定成科幻風的話，就可以讓各種謎之機械登場，對應各種情色主題。

——的確是很萬能的設定。

はらだ　是非常棒的設定呢。不過儘管這兩人很好用，但這樣就沒辦法畫出甜蜜的故事了。無論如何都會變成色情搞笑。那兩人其實沒有正式做愛過哦（笑）。因此我本來想再畫一回那兩人甜甜蜜蜜的故事，可是沒有成功。不過那樣不特地地嘗試，這兩人也能讓讀者覺得「保持這樣的距離是最好的」，所以是我很喜歡的角色。

——仔細想想，他們真的沒有做過呢。

はらだ　雖然做了一大堆色情的事，但是卻沒有做過愛。維持在這種不遠不近距離的兩人非常棒。我開始想畫這樣的兩人後來的故事了（笑）。

▲在亂七八糟的科幻設定之下，老博士（娃娃臉）和優秀但關鍵時刻經常出錯的助手的色情搞笑故事〈宇宙的海藻〉系列。只有在這種荒唐的設定下才能看見的情色場面。

©はらだ／竹書房

——請您一定要畫出來讓我們拜讀。感覺會因為這種距離感而牙癢癢的，又好像會很萌（笑）。

はらだ 要是這樣的兩人在最後的最後做愛了，而且只做一次，會更萌呢！

——牽手、接吻、插入等等，性愛場景中，會有不同程度的肢體接觸。您在作畫時，最注意哪個階段的行為呢？

はらだ 我有戀髮癖，所以很喜歡畫把手插進對方頭髮裡的場面。不是輕輕撫摸，而是一把揪住頭髮，表現出被逼到極限的感覺。游刃有餘的攻對受壁咚的甜蜜場景，雖然我在當讀者時很喜歡看，但是自己畫的時候會覺得非常難為情。

——只要有「被逼到極限」的感覺，無論哪個階段都好，是嗎？

はらだ 那會讓我非常興奮！上半身整個向前屈的樣子也很可愛。在作畫時，假如畫到很甜的場面，我都會覺得非常難為情。非畫那種場面不可時，我會以害羞到想在地上打滾的感覺作畫（笑）。至於畫被逼到極限的場面時，即使會想著「真可愛——好萌——」也能以平靜的心情作畫。

——身為讀者時，您也喜歡角色被逼到極限的模樣嗎？

はらだ 當然。不過身為讀者時的我很沒有節操，所以只要有故事觸動到我，不管是在哪個階段，有沒有肢體接觸，就算沒有床戲，我也能吃得很開心（笑）。不管多甜的情境，我也能完全樂在其中。

——您覺得自己基本上是不論什麼題材都能畫得很開心的人嗎？

はらだ 是的。不管是陰沉的故事或是開朗的故事，都能讓我畫得很開心。雖然說如果規定一定要走正統派劇情的路線，我可能會畫得有點痛苦，但我應該會以正統派劇情為主軸，找機會在其中加入我的個人喜好吧。

——假如要求您畫完全沒有床戲的故事呢？

はらだ 假如是無法拒絕的要求，我會畫得不太開心吧（笑）。在那種時候，如果腦中有沒有床戲的故事，說不定還是會畫。或者說作為主題，從一開始就要求不要床戲，我應該會先想好該怎麼對應。因為我並不會堅持絕對不畫沒有床戲的故事，也不是只想畫有床戲的故事。

——最後，請對讀者說幾句話。

はらだ 對BL來說，性愛場景是非常重要的，而且我想應該有很多讀者是因為喜歡這種場景，所以才看BL的。即便我對自己的故事是否能讓大家看得開心這件事沒什麼自信，可是今後我還是會繼續畫連載作品的後續，或者是新的故事，有機會的話，希望大家也能看看我今後的故事。

▲從揪住頭髮的行動，可以看出角色被逼到極限的感覺與興奮感。由於角色在故事中段碰上了悲慘的遭遇，因此結局的這幕更是令人感到安心。（《夜與朝之歌》）

©はらだ／竹書房

はらだ／2014年，將發表於Libre合同誌上的作品集結成第一本單行本《變愛》，黑暗系的故事赤裸裸地描寫出登場人物的心情，以及與這種風格非常相配的性愛場景，受到廣大注目。之後也精力旺盛地發表了許多作品。2016年，把作品分為陰沉類與明朗類，分別出版的短篇作品集《消極之愛》與《積極之戀》造成話題。是今後也必定會注意其活躍情況的新星作家之一。

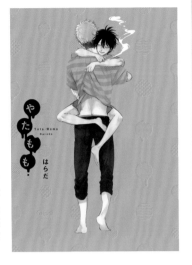

八田百田
竹書房（バンブーコミックス Qpa コレクション）1〜3集

愛照顧人的八田在慢跑途中遇到了在公廁露出下半身，正在做「事後處理」的百田。聽了缺乏生活能力，又淫蕩又廢柴的百田的生活方式後，無法放著他不管的八田給了百田自己的聯絡方式。不久之後，百田就蹭進了八田家，和過度保護的八田住在一起。在同居生活中，百田的心境逐漸產生了變化!?乍看之下又色又搞笑，其實很揪心的說故事高手はらだ之代表作。

祕愛色譜
KADOKAWA
（あすかコミックスCL-DX）1集〜

笑吉工作的美容室來了一名新的髮型設計師・福介。在那之後，笑吉身邊開始出現各種不可思議的事。覺得自己有危險，感到害怕的笑吉，唯一可以依靠的，就是和他不對盤，總是起衝突的福介……。

夜與朝之歌
竹書房（バンブーコミックス
Qpa コレクション）

已經解散的人氣樂團的主唱夜，加入為了受女人歡迎而成為主唱朝一的樂團。某一天，朝一不知為何，與瘋狂迷戀自己的夜不小心跨過了那一條線!?

哥哥
ブランタン出版
(Canna Comics)

小時候被附近的大哥哥「惡作劇」的唯，因為被媽媽知道了那件事，所以被迫與最喜歡的大哥哥分離。儘管如此仍然忘不了大哥哥的唯，某一天再次遇到了大哥哥——。

積極之戀
竹書房（バンブーコミックス
Qpa コレクション）

收錄以驚人的舌技讓許多人落入快感漩渦，通稱「彌賽亞（救世主）」的主角，被自稱性無能的男人騙上床的〈彌賽亞〉系列、娃娃臉老博士與助手的〈宇宙的海藻〉等積極類色情搞笑的作品。

BL小知識 6

【不要排斥修正】

　　BL漫畫的性愛場面會在性器官的部分做修正。「為什麼要修正！這樣根本破壞畫面的美感！」也許有人會這麼想，但修正是用來保障讀者能愉快享受BL的重要措施。假如畫面中的性器官沒有做修正就直接出版，地方自治團體一定會把BL定為妨礙青少年健全成長的書籍（不健全圖書、有害圖書）。那樣一來，BL就只能在成人區販賣（必須把整本書封起來），無法踏入或不願意踏入成人區的讀者，就無法遇到BL了。對作品來說，這樣說不上幸福。修正不是破壞畫面的敵人，這是為了確保作品能與讀者見面的必要手段。

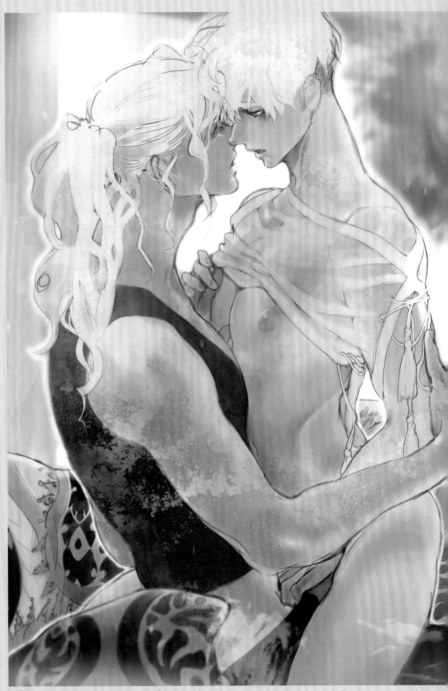

詢問ＢＬ作家「喜歡哪一位ＢＬ漫畫家」時，時常會聽到「わたなべあじあ」這個名字。其理由眾多，但共通點是被他的「畫面」所吸引。就連同行都會刮目相看的畫功與表現力之中，最能擷獲讀者的心的，就是角色們的身體曲線所醞釀出來的壓倒性肉體實感。可以在肉體交纏的床戲場面中感受到令人屏息的濃密氛圍。傳遞感情的線條，以及從線條中誕生的性愛場景。讓我們聽聽作品背後的故事吧。

わたなべあじあ

▲收錄於《ピンクのおもちゃ（我的粉色系玩具）》中的《あさえっち♥（一早就要愛♥）》。不論床戲的情色度多高，都會另外加入通俗或俏皮可愛，偶爾還會讓人揪心的成分。除了情色之外還有很多要素，是わたなべあじあ床戲的魅力所在。

想盡可能把性愛場面
畫得很美

——BL是一種無法與性愛場景分割的作品類別。您在構思故事時，會把劇情和性愛場景一起考慮進去嗎？

わたなべ　畫工作用的作品時，一開始就會把性愛場景安排進故事中，可以說是先有了性愛場景才開始想劇情。依刊登的雜誌不同，床戲能表現的程度也不一樣，不過在構思故事時，不會那麼具體地決定表現的程度。「這本雜誌喜歡那種委婉一點的表現，那我就不要畫得太超過吧」，頂多只有想到這種程度吧。

——「想畫這種床戲」或是「想畫這樣的接吻鏡頭」，有以這種動機想出來的故事嗎？

わたなべ　短篇作品的話，以這種想法為起點的故事還不少。以前是想畫什麼就能畫什麼的同人誌，有時會從那一個接吻鏡頭開始各種想像；但現在的話，從音樂得到靈感的情況似乎比較多。

——有從小說或漫畫得到靈感的情況嗎？

わたなべ　身為讀者，我會享受小說或漫畫帶來的樂趣，但不會從這些作品中得到靈感。特別是漫畫，因為已經畫出來了，所以不需要我自己另外妄想（笑）。對各種事物做各種妄想是很快樂的事呢。

——畫性愛場景時，情緒會比較高昂嗎？

わたなべ　是工作用的稿子，還是個人同人誌用的稿子，畫的時候情緒會不一樣。畫商業誌時，比起自己的情緒，令讀者的情緒高昂起來才是最重要的事。而且因為有截稿日的限制，就算自己其實想畫更多，但是在達到能使讀者滿足的基準線後，就必須在那邊收尾。雖說床戲會在某種程度上反映出作者的情緒，可是如果是商業誌的話，不能說今天心情不對就不想畫。

相反的，就算心情對了想畫床戲，也不能把時間全都花在床戲上。就商業誌而言，我認為不能因作者的心情而使床戲的品質出現落差。所以在畫商業誌時，我會注意以平穩的心情來作畫。

——這個接吻鏡頭好萌！」的刺激，有時會從那一個接吻鏡頭能讓讀者的情緒提升到什麼程度呢？我會自己設下門檻，加以挑戰。

——很難在商業誌上進行這種挑戰嗎？

わたなべ　挑戰本身是可以做的，但畢竟有截稿日，時間有限，成果可能會不上不下，所以我覺得很困難。

——原來如此。畫性愛場景時，您有特別注意的部分嗎？

わたなべ　我自己在畫性愛場景時，會注意不要畫得太下流。儘管也可以故意把狀聲詞或臺詞弄得很下流，用這種方式煽動讀者的情緒，不過我自己不是很想那麼做。我希望能正向地看待性愛場景，因為太美的話又會有種人造感，所以我想盡可能地把床戲畫得很美麗。可是太美的話又會有種人造感，又不會使讀者幻滅的場景。

——在處理床戲的畫面時，有沒有什麼特別注意的地方呢？

わたなべ　應該是線條的部分吧。特別是骨架與肌肉的線條。對床戲來說，我認為臨場感是很重要的。女性在接收性的刺激時，不像男性那麼依賴視覺，所以其實不需要特別重視骨架與肌肉，但是畫出來的圖如果骨架與肌肉太歪，我自己本身會冷感。這樣的骨架很奇怪之類的，會讓我瞬間恢復冷靜。話是這麼說，如果過於追求肌肉和骨架的正確性，又會太過寫實，看起來會像是非BL類別的漫畫。因此在畫肌肉時，我會只以網點表現陰影，或是適度地選擇線條，盡可能把畫面呈現得讓人覺得很美麗。

總覺得接吻
是性愛場景的中間點

一面看資料一面照著畫會變得「不像」

——既然您很重視骨架與肌肉，也就是說，您很喜歡畫人體囉？

わたなべ　是的。

——平常會看很多資料嗎？

わたなべ　有機會的話就會一直看。可是一面看資料一面照著畫，反而會變得「不像」哦。所以是把資料的樣子記在腦中，畫的時候什麼都不看。

——您作品中的角色都很有血肉的質感，這也是您作品的魅力之一。您在作畫時，有特別重視的部分嗎？

わたなべ　體溫、濕度、碰到肌膚時會有什麼感覺。我會想像這些部分，並且盡可能地把這些部分傳達給讀者。

——您在構思性愛場面時，能一下子就想出構圖嗎？

わたなべ　會因為作畫時的情緒而有所不同。狀況差的時候，會完全想不出構圖；狀況好的時候，「讓這個角色這樣吧！」能浮現相當多的點子。我覺得，精神與身體兩方面不同時充滿活力的話，就很難思考床戲的部分。

——在腦中浮現性愛場景的畫面時，是會動的影片還是靜止圖呢？

——是影片哦。會和想法一起在腦內播映，所以想暫停時都能停下來。腦中浮現的影片時間軸很零散，有時放的是過去的場面，有時放的是劇情最高潮的畫面，會二十四小時地在腦中播放。那些影片的場景中有各種要素，就像拼圖的零片一樣，我會把它們組合起來，拼成故事。

——您會把那些零片寫下來做成筆記嗎？

わたなべ　不會特地那麼做，我都是在高速公路上開車時拼湊成故事。開車時，原本零散的拼圖零片能一下子排成一條直線。恐怕是因為開車時，移動速度比周圍快的緣故。就像是以光速移動時，周圍的東西看起來就像靜止了一樣。腦中原本零散的思考也會一下子看得到整體。

——拼圖的零片會自然地聚集在腦中嗎？

わたなべ　看書或是看電視節目、電影時，我會把能成為零片的素材累積在腦中。把零件全部丟進同一個鍋子裡，啊啊啊啊地大火快炒後便會開始變成一塊，最後就是在高速公路上開車時，讓它成形（笑）。

——（笑）。把素材累積在鍋子裡的階段，還看不到作品完成後的形狀嗎？

わたなべ　看不到。有時候去大型書店，看到書背或封面時，假如覺得「這好像是以後會用到的書」我就會不分類別地買一堆。等事後開始閱讀內容時，會發現書上寫的內容是當時自己需要的東西。也可以說，就像是用不知不覺中收集來的資訊玩「翻牌遊戲」的感覺……嘗試收集幾樣資訊，整理過後就能畫成漫畫。因為我不是有意識地做這些事，所以沒辦法說

不是從BL設定出發的《ROMEO（ROMEO羅密歐）》

——《ROMEO羅密歐》的故事構想是怎麼想到的呢？

わたなべ　咒術、科幻、行星……我想把所有自己喜歡的要素混合在一起，創造一個奇幻的世界。所以《ROMEO羅密歐》其實不是從BL設定開始構思的故事。不過，我這麼一個BL作家突然畫起沒有BL的奇幻作品，對於一直以來有在看我的作品的讀者來說應該只會很迷惑，所以才以那樣的世界觀畫成有BL的奇幻故事。

——單行本的最前面有關於世界觀的說明，設定得相當詳盡呢。

わたなべ　因為我喜歡想設定與世界觀，但是該不該把那些說明放在最前面，老實說我很迷惘。不過，不喜歡說明的人一定會直接跳過那些部分，而且我自己在作畫時，也已經打算讓讀者即使不看說明也能直接看漫畫，所以要不要看說明，就交給讀者決定了。

——《ROMEO羅密歐》原本是以同人誌形式發表的作品，是因為這個緣故，才能創造出那樣的奇幻世界嗎？

わたなべ　是啊。假如一開始就打算畫成商業作品，我應該會省略更多說明吧。可是以前曾經有作品因為省略太多說明，被讀者抱怨看不懂，所以我會注意其中的平衡。不過會買我同人誌的讀者，有很多都是一副「不管妳畫什麼

（左列底部）
因為我不是有意識地做這些事，所以沒辦法說

我都會接受！」的態度，所以我覺得應該能隨自己的喜好畫下去。

——在塑造《ROMEO羅密歐》的角色造型時，有沒有特別注意的部分？

わたなべ　對於我的某部作品，有讀者的感想是，我畫的角色內在都太乾淨了。不過就算這麼說，我也畫不出黏膩的人際關係，就算畫得出來。我也不想畫。因為BL有愛情的成分，所以我理智上知道故事會伴隨著嫉妒的感情，但老實說，那是我不懂的感情。

——您不會嫉妒嗎？

わたなべ　假如出現了喜歡的人，只要對方存在於這個世界上，能過得很幸福快樂，我覺得這樣就可以了。該說是缺乏佔有欲嗎？對我來說，沒有比「出現喜歡的人」這個事實更重要的事。所以，就算不發展成所謂的戀愛，在我心裡也已經滿足了。所以，因為我是這樣的性格，所以我創造出來的角色，不用說應該也知道吧（笑）。我想，我畫的角色們應該沒辦法談轟轟烈烈的戀愛。但是我也知道，就故事而言，主角陷入困境才能有高潮起伏，所以設定成不是在人際關係方面，而是讓主角們在大自然或環境中遭遇困境。《ROMEO羅密歐》的角色們都很長壽，而且有情緒發展遲緩的設定，因此光陽他們也不會反目成仇。

——既然《ROMEO羅密歐》是這樣的設定，在畫性愛場景的時候，有什麼會特別注意的部分嗎？

わたなべ　不要忘記畫耳朵（笑）。我偶爾會忘了畫，事後才被人提醒，有時候還會用心同時畫了人耳和獸耳。還有就是作畫時盡量讓

角色們在言行中散發出純真的感覺，讓人覺得光陽他們是純粹的存在。

——這麼說來，就算他們有什麼煩惱，感覺也不像是會黑化的人呢。

わたなべ　我想不會。光陽等人，以及關於他們的故事，讀者要如何解讀，作者不會出面干涉。我覺得讀者只要自由做出決定就可以了。所以，就算有人認為「我想光陽他們不是戀愛關係」，或者「光陽他們是相愛的」，我也不會說哪種說法才是正確的，而且我也不打算畫成怎麼解釋都可以的故事。我收到很多關於《ROMEO羅密歐》的感想，讀者們都是以自己的方式解讀《ROMEO羅密歐》的故事，我覺得很感謝，而且看大家的感想時，我也覺得非常有趣。

不論是人類或是昆蟲、植物 都喜歡「腰身」

——《ROMEO羅密歐》的性愛場景，也同樣很重視臨場感嗎？

わたなべ　是的。臨場感真的很重要。還有就是不要畫過頭，別把腦中的影片畫得太詳細。因為我想讓讀者能自由想像空間的話，閱讀起來就不有趣。我覺得沒有想像空間的話，閱讀起來不有趣，所以我會盡量避免具體描述角色的內心想法。

——不只《ROMEO羅密歐》，您所有作品的床戲都給人一股濃密的氛圍，是有意識地在技術面上把床戲和非床戲的場面做出區隔的嗎？

わたなべ　雖然我自己沒有自覺，不過漫畫家

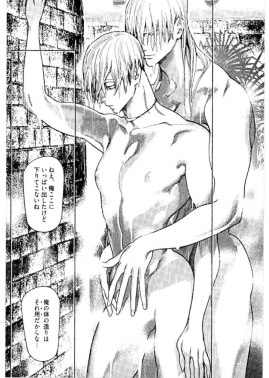

▲《ROMEO羅密歐》光陽與里卡共渡一夜後，早晨的淋浴場面。兩人身體的曲線、光影的濃淡，形成吸引目光的美麗畫面。

©わたなべあじあ／マガジン・マガジン

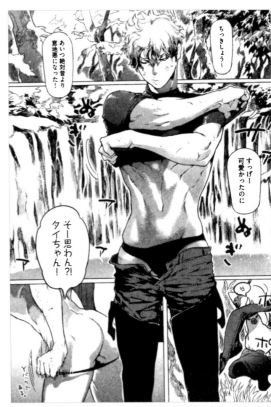

▲會散發強烈性荷爾蒙的稀有種，《ROMEO羅密歐》的主角·光陽。與荷爾蒙無關，不覺得這腰身很有魅力嗎？這是只有萌腰身的作者才畫得出來的肉體。

——對讀者來說，這是好事呢。關於人體，您有特別喜歡的部位嗎？

わたなべ 依角色不同，喜歡的部位也會不一樣。光陽的話是乳頭；所有角色共通的部分是脖子吧，還有手腕、腳踝。腰和屁股也喜歡。

——您喜歡腰身嗎？

わたなべ 喜歡。不論是人體或是……昆蟲，我都喜歡腰身的部分。

——昆蟲？

わたなべ 昆蟲。

——怎麼突然把昆蟲與人體並列，您喜歡昆蟲嗎？比如螳螂？

わたなべ 太強了！我才正想拿螳螂舉例呢（笑）。

——說到有腰身的昆蟲，我也只想得到螳螂而已（笑）。

わたなべ 我覺得螳螂的造型很性感。而且我也喜歡植物的腰身。說到腰身的話，我也喜歡植物節足的部分。

——植物的腰身……？

わたなべ 仙人掌之類的（笑）。

——啊啊，原來如此。您是被曲線吸引嗎？

わたなべ 也許是因為我只會畫曲線吧。我很不會畫直線，就算拿著尺，也有好好壓住，但畫出來的線都還是會有點弧度。

——不是討厭直線本身吧？

わたなべ 我不討厭直線本身，只是很不會畫直線而已。與其說能把曲線畫得好看，不如說我只會畫曲線（笑）。不會畫直線的話，畫背景時經常會很傷腦筋。比如大樓……以前在當助手時，甚至還被工作室那邊的漫畫家偷偷說「妳去畫植物吧」。

——這不就代表您很適合畫植物嗎？

わたなべ 或許是……這樣吧。而且我已經漸漸覺得這樣也不錯了（笑）。

——有特別喜歡的膚質嗎？

わたなべ 沒有特別喜歡的，每種都不一樣，每種都很棒（笑）。不管哪種肌膚我都喜歡。

——不擅長畫的部分呢？

わたなべ 我以前很不會畫頭髮。因為我會不小心一根一根全部畫出來，但是那樣一來，畫面會變得有點噁心（笑）。大約要到最近五年，我才有辦法掌握要畫到什麼程度就停手。在那之前，我很容易把能畫的部分全都畫出來，後來覺得自己終於逐漸抓到畫與不畫之間的分寸。

想連做愛隔天的模樣都畫出來

——牽手或接吻，包含性行為在內的性愛場景中，角色之間的肢體接觸，您有特別喜歡的階段嗎？

的朋友說過「妳在畫床戲時，就會特別重視光影呢」。我覺得是因為網點變多的關係吧。脫下衣服，露出的肌膚變多後，能塗黑的部分就會變少，可是我又不想讓畫面顯得太白，所以會忍不住貼兩層、三層的網點。結果就變得像是特別重視光影似的。還有，仔細想想，或許是因為畫床戲時，比較大的格子就會變多吧，既然都畫了全身，乾脆把全身都放上去。

——把全身都放上去是什麼意思呢？

わたなべ 只畫出一部分交纏的人體，是很困難的事。所以我會先把全身畫出來，再把其中一部分裁下來使用。在畫全身時，有時候我會覺得自己畫得很不錯，既然如此，就乾脆把整張圖放出來給大家看好了（笑）。

©わたなべあじあ／マガジン・マガジン

——接吻……吧。總覺得那是性愛場景的中間點。就那樣停留在那裡也不錯，也會想要繼續進行，我很喜歡這種中間的感覺。就作畫來說，我也喜歡畫接吻的場面。因為嘴唇會稍微變成有點好玩的形狀不是嗎？簡略化之後就像是把圓球稍微切開一點的形狀，從各種角度去看這部分，再把它畫出來相當快樂。還有，就身體部位來說，我也覺得嘴唇很可愛。

——作畫時，有不擅長的階段嗎？

わたなべ　沒有。所有階段我都喜歡。可以的話，我還想把自己腦中的床戲影片一格一格地全部播放出來給大家看（笑）。不過，就像剛才稍微提過的，必須留下讓讀者能夠享受妄想的空間才行。所以我會忍耐，從影片中挑出適當的畫面畫成漫畫。可以的話，我還想把做愛隔天早上也黏在一起，不管白天或晚上都畫出一起，像是一直重複播放般的部分也全都畫出來。可是如果是單回的短篇故事，用這種方法去畫，像是會要用掉三十二頁左右哦！（笑）

——篇幅有限，真是太令人傷心了。

わたなべ　真的很可惜呢。所以《ROMEO羅密歐》裡，有畫到光陽和里卡做愛後隔天早上的場面，讓我很開心。「就是這種部分！」我一個人畫得非常嗨（笑）。而且還畫到之後洗澡的場面，真是太棒了。

——在畫出腦中播放的床戲影片時，您是如何決定實際要採用哪些畫面的呢？

わたなべ　在作業上，我會做一個有許多圖層的圖檔，把床戲的場景一格一格詳細地畫在不同圖層中，再從其中挑出適合原稿用的畫面。

——把腦中的影片一次全部畫出來看看嗎？

わたなべ　沒錯，不先全部畫出來，就不知道要選哪個畫面了。我會先畫出很多構圖類似，但是角度有點不一樣的畫面，再來決定要選哪一張。

——真想看看全部的圖層啊。這麼說來，讀者看到的漫畫成品，也可以說是性愛場景的精選集呢。

わたなべ　的確是呢。

——該說是導演剪輯版嗎？

わたなべ　是啊。可以的話，我還想在作品後面加上隨片講評。連載結束後，來出一本每一格畫面全都附上解說的同人誌好了（笑）。不過我想像不出頁數和單價會是什麼樣子，所以如果真的要做，就是完全訂製生產的形式吧。請一定要接受訂製，或者是開放下載，不論是哪種形式我都想看。

わたなべ　就算想要全部說明，也不是因為想要自賣自誇，只是想加一些說明而已哦。

——如果能夠毫無限制地畫喜歡的東西，您現在想畫什麼作品呢？

わたなべ　我想畫從世界觀開始打造的作品。就像是從文字、文法之類的語言開始創造世界一樣。我應該是喜歡製作微縮模型那種迷你世界吧。

——我會期待從世界觀開始打造的新作的。最後，請對讀者說幾句話。

わたなべ　我也最喜歡大家了！我有很多想傳達給讀者的心情。今後也請多指教。

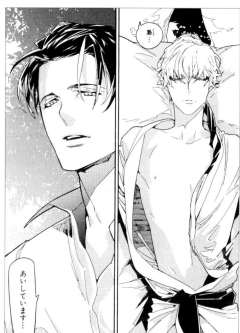

▲身為魂守的梟，以及梟的僕人兼戀人，體內封印著荒神的千足。被千足凝視的梟的身體線條，以及沒有陰影的身體，把梟襯托得更加美麗。（《百いろどうぐばこ 弐（百變戀愛道具箱2）》）

ROMEO羅密歐
マガジン・マガジン（ジュネットコミックスピアスシリーズ）1～3集

基因改造過的人類強化獸人族中，光陽是性荷爾蒙特別強烈的稀有種。但從小被光陽照顧到大（也可以說一直照顧著光陽）的傑特，卻不被光陽的荷爾蒙影響。喜歡傑特的光陽，雖然想與傑特有身體接觸，可是……在壯大的世界觀中，描寫順從本能而生，有時被本能玩弄的獸人們的奇幻BL。

鈍色之花
マガジン・マガジン（ジュネットコミックスピアスシリーズ）

七歲時母親亡故，孤獨一人的椿，被異母哥哥槐與赤穗收養，過著衣食無虞的自由生活。漸漸地，椿發現自己對赤穗抱著哥哥以上的感情，對此感到困惑……。

百變戀愛道具箱
Libre（SUPER BE×BOY COMICS）1～2集

道具屋的老闆梟，又名黃泉，是支持著維持世界均衡之魂魄的魂守。懷有各式各樣的問題或戀情的人們，來到梟的身邊──作者的和風奇幻系作品。

我的粉色系玩具
マガジン・マガジン（ジュネットコミックスピアスシリーズ）

超級帥哥、超級虐待狂、性能力超群的里美，以及被里美徹底調教的可愛被虐狂・麥。於《縛って愛して♥》登場的兩人，本作是描繪他們甜蜜又情色的性生活的作品集。不論甜蜜度或情色度都很高。

わたなべあじあ
Biography

わたなべあじあ／長崎縣出身，2003年由芳文社出版第一本漫畫單行本《男のコだからね》。作品風格多元，從正經嚴肅到搞笑、從世界觀開始構築的壯大奇幻作品，到充滿正向情色的作品都有。畫功卓越備受好評，特別是彩稿，有許多忠實粉絲，也為許多雜誌畫過封面。2014年起開始發表同人誌《ROMEO羅密歐》，於2015年出成商業單行本，非常受歡迎。

Boys Love
Erotic Scene
Talk.

裝幀設計師訪談

内川たくや／畢業於多摩美術大學平面設計學科，任職於數間設計事務所後，於2010年獨立，成立株式会社ウチカワデザイン。2016年，以《中村明日美子コレクションⅠ～Ⅷ》（中村明日美子／太田出版）獲得第50回造本裝幀大賽日本書籍出版協會理事長獎（生活實用書·文庫·新·漫畫·其他部門）。

本單元將訪問擔任過許多BL漫畫的封面設計，同時也是本書《BL漫畫家的性愛場景訪談集》日文版的封面設計師，内川たくや（ウチカワデザイン）。請他暢談從封面設計開始到完成為止的裝幀設計內幕，以及設計BL漫畫時特有的巧思。

Uchikawa Desgin Works

円陣闇丸

《円陣闇丸イラスト集 一滴》（◆）
円陣闇丸イラスト集
一滴、
Yaminaru Enjin Illustration Works

円陣闇丸　Libre

紗久楽さわ
百と卍
Momo & Manji

《百と卍（百與卍）》（●）
紗久楽さわ　祥傳社（on BLUE comics）

《カーストヘヴン
（格差天堂）》
緒川千世
Libre
（BE×BOY
COMICS DELUXE）

《「同級生」「卒業生」公式ファンブック～卒業アルバム冊》（▲）

中村明日美子　茜新社（EDGE COMIX）

卒業アルバム

圖片出自《卒業アルバム 増補版》

中村明日美子

EDGE COMIX

《わるいこはだあれ？》
三崎 汐
一迅社
（gateauコミックス）

Chiuko Miyashiro
presents

Cover Illustration

user

みやしろちうこ

《緑土なす 黄金の王と杖と灰色狼》（★）

みやしろちうこ　插畫／user　Libre

緑土なす
黄金の王と杖と灰色狼

《俺にふさわしい
屈辱を、》
安堂まめ
竹書房
（バンブーコミックス
アメイロ）

Mame Ando

The
Humiliation
worthy
of you.
俺にふさわしい
屈辱を、安堂まめ

日の当たらない場所
たつもとみお

《日の当たらない 場所
（暗影下的戀情）》
たつもとみお
KADOKAWA
（フルールコミックス）

《BL漫畫家的性愛場景訪談集》日文版 書衣製作過程

1 封面插圖完成！

收到雲田はるこ老師的美麗圖檔，開始作業。

2 製作書腰

這次是從書腰開始設計。由於書腰的宣傳詞代表了書中的內容，因此「只要書腰做得好，就能跟封面插圖一起將整體統合起來」。

3 嘗試各種字體

以各種字體表現壓在書腰宣傳詞「極上的情色祕密」上的「Eros」，最後決定採用上列左二的書寫體。

4 決定書名的位置

把書名放在插圖左上方的黑色部分。書名的文字也一樣，製作了不同字級與文字間距的幾種版本。

除此之外也製作了橫書書名的版本。光是直書或橫書的不同，給人的感覺就大不相同。

5 嘗試各種組合

改變書名的文字排列方式及大小、色彩，改變書腰的文字顏色，慢慢找出最好的設計。

6 書衣與書腰，大致完成

確定書名的位置與書腰的文字色彩，兩者的組合也很完美。

7 拆下書衣的話？

內封也是設計的一部分。將封面書名改成手寫的英文「Boys Love Erotic Scene Talk」，做出與書衣不同的變化。

8 完成！

書衣經過特殊加工，帶有光澤，請各位一定要確認看看實體書。

配合封面插圖
設計封面

—— 設計這次的書衣時，您有特別注意的部分嗎？

內川　我很重視美感。話是這麼說，但因為每個人對美的感覺都不一樣，所以是很困難的部分。這次的話，由於封面插圖本身就很美，因此不需要擔心美感的部分。關於性愛場景，有些人可能會覺得應該更通俗一點吧。在設計書衣時，雖然也可以做得很煽情，或是使用「愛愛」之類俏皮可愛的文字，可是我總覺得這次這本書應該不是那種風格。也許是因為混入了我個人「希望性愛場景是這個樣子」的期望在內吧（笑）。

—— 一看到插畫，腦中就立刻浮現設計的想像畫面了嗎？

內川　是的。由於左上有塊引人遐思的黑色部分，因此我第一個想法就是「該怎麼處理這裡」。雖然我覺得這張圖在對我說「要好好使用這個部分」，但是真的該乖乖照著圖說的話做嗎？說不定是陷阱哦？讓我很猶豫不決（笑）。即便我也試著把書名放在其他部分，可就是覺得哪裡不太對，到頭來，還是把書名放在那裡了。

—— 您有考慮過把大字級的書名文字壓在人物身上嗎？

內川　這次的話，我沒有考慮過那麼做。雲田小姐的這張圖人物的身體線條很美，既然插圖本身對觀看者透露出這麼多訊息，我就不想把人物藏起來或蓋住，因此選擇了不讓文字重疊在人物身上的設計。不過依照插圖不同，有時在人物身上放文字反而能襯托得更出色，所以只能說必須視情況而定。話雖如此，這次的書衣，我從一開始就想以雲田小姐的圖為主了。

—— 製作過程順利嗎？

內川　每個部分都煩惱過該怎麼做呢。儘管我很想在決定好大致上的設計之後，讓想法沉澱幾天、細細思考各部分的細節，但礙於交件期限，所以沒辦法那麼做，真是遺憾（笑）。

—— 本書是B5的大開本尺寸，與一般B6尺寸的BL漫畫不同。在設計時，會意識到兩者的不同之處嗎？

內川　當然會。例如這本書的書衣，B5的書，所以書名的字級大小是現在這樣。假如是四六判（編註：一般單行本的尺寸，比B6稍大一點）的書，書名的字級強度就會不夠，因此書名的擺放方式應該會和現在不一樣。不過，就算書本尺寸不同，讀者在閱讀時，書與眼睛之間的距離也不會有太大的改變。依照書本尺寸做設計固然重要，但最重要的是，讀者在拿起書的時候，能否被封面的設計吸引。

不只傾聽表面的要求
更重視隱藏在其中的部分

—— 在設計漫畫封面時，會對漫畫家提出作

畫時的要求嗎？

內川　雖然也有那種做法的設計師，但我是收到漫畫家隨心所欲繪製的圖之後，再依照圖畫的感覺做設計的類型，所以幾乎沒有提出過這種要求。

—— 第一眼看到插圖時的印象，會不會對之後的設計造成很大的影響？

內川　會哦。我會從那個印象開始，朝各種方向進行摸索。但是感覺上，到頭來多半還是會回到一開始的印象。

—— 您在設計書衣時，應該會與責任編輯或作家本人進行討論吧？在討論時，您最重視的是什麼呢？

內川　確實掌握對方真正的要求。因為語言與腦中的印象是有落差的。就算對方要求做出「可愛」的感覺，在場的所有人對「可愛」的感覺也不會一致。假如單純照著字面意義去設計，成品通常會與對方的感覺不一樣。所以，雖然這麼說很奇怪，不過在設計時我會把討論時聽到的內容扔掉一半（笑）。因為雖然封面是由我設計的，但這並不是我的「作品」，所以必須確實了解隱藏在其中的部分。作家想要的是什麼樣的東西，以及作家為什麼會提出那樣的要求，這是我最重視的部分。

—— 在設計時，會特別意識到這是「BL漫畫」嗎？

內川　假如帶著「因為是BL，所以要這樣設計」的想法，就很容易陷入微妙的窠臼之中。因此我不會特別在意這是BL作品，而是以

作家與編輯都很喜歡ＢＬ
我覺得這是相當幸福的製作現場

「因為是這樣的作品，所以要這樣做」的心態設計。

——例如《綠土なす》（★），是把書名大大地壓在插圖上的設計，給人強烈的印象，為什麼會想這麼做呢？

內川 在看到草圖時，由於是中距離鏡頭的構圖，為了能讓讀者把視線放在角色的臉上，因此我決定把字級極大的書名放在角色身上。等彩色插圖完成之後，再依據彩圖的色彩決定折口部分的顏色。不只書名，整本書都是依插圖來做設計的。

——果然這種方法比較容易做設計嗎？

內川 我希望對方能先下第一步棋，再讓我思考該如何回應；等到對方再下一步棋時，我再這樣回應……我覺得這是最符合我的方式。

——這種做法完全是防禦型將棋（受け将棋）的下法呢。

內川 啊，沒錯。我是受的那一方……這樣說自己是受，好像有點不太對勁就是了（笑）。

——（笑）。《百與卍》（●）也是先讓對方下第一步棋嗎？

內川 這本漫畫也是在看到插圖時，由於水準極高，所以一下子就決定好大致上的設計。用紙和加工方面，由於作家不希望顯色過於鮮豔，因此我選了感覺不會太過亮眼、能適度降低彩度的紙張。

——感覺上，您的設計似乎很重視留白。

內川 如果是這部作品，我會想這麼設計——我會注意不要把這些類似自己的感覺全部放入設計之中，盡量留下幾成類似留白的部分。在封面上留下讓讀者自由解釋的空間嗎？……說不定是因為這樣，所以有不少把背景留白、或是活用留白的設計吧。當然也有基於戰略，讓整個封面充滿色彩的設計就是了。

——您第一本設計的ＢＬ漫畫或相關書籍是什麼呢？

內川 是中村明日美子小姐的《卒業アルバム（畢業紀念冊）》（▲）。在那之前，我完全不知道ＢＬ是什麼，但是拜讀了中村明日美子小姐的作品後，我覺得真的是很棒的作品，不論故事或畫風都很吸引人，讓我覺得很了不起的類別。在那之後，我也開始承接各種ＢＬ方面的設計工作。我覺得自己最幸運的一點，是我開始接ＢＬ類別的工作之後，接連得到了中村明日美子小姐、basso小姐、ヨネダコウ小姐、榎田尤利小姐、岩本薰小姐等非常厲害的作家們的封面設計工作。能在對整個類別還不熟悉的情況下，有機會接觸到這麼多優質的作品，使我獲益良多。

——因此變得對ＢＬ很熟悉嗎？

內川 我還早得很呢。到現在還會把「×」前後的角色順序寫錯，在檢查時被人挑出來（笑）。ＢＬ作品中有的故事性極強，有的很重視情色要素，我逐漸了解到ＢＬ這個類別相當多彩多姿，我認為這是一件既獨特又很棒的事情。

——在設計ＢＬ方面的書籍時，有沒有覺得特別困難的部分？

內川 一開始，我有「因為是ＢＬ，所以非做出這種感覺的設計才行」的刻板印象。但實際設計時應該要怎麼做呢？我感到相當迷惘。有一次，我聽到某位ＢＬ作家說「ＢＬ，只要抓緊男男戀愛的要素的話，其他部分都可以自由發揮哦」，在那之後，我在設計時就變得很輕鬆了。

——到目前為止，您經手過的ＢＬ相關工作中，有印象特別深刻的嗎？

內川 我個人很喜歡設計插畫集的工作（笑）。所以印象很深的是円陣闇丸小姐的插畫集《一滴》（◆）。其實這本插畫集，沒有使用到黑色墨水哦。我在看到原稿時，發現幾乎沒有使用黑色顏料，所以字體的部分，我也以深藍色取代黑色。就結果來說，應該更加襯托了円陣闇丸小姐插圖的柔和感與溫暖感吧。還有榎田尤利小姐的《エロティカ（erotica）》，雖然對方要求以淺粉紅色為基底，但是我想避免在書衣部分鋪上底色，所

以改成把內封印成螢光粉紅色，讓粉紅色從底下透出來。

我認為ＢＬ這個類別 是很幸福的製作現場

—— 就如同ＢＬ的內容會有流行與退燒的情況一樣，設計ＢＬ書籍的封面時也會有這樣的趨勢嗎？

內川 有的。比如說出現了一本非常吸引人又受歡迎的封面插圖構圖或是裝幀設計後，該說會形成共識嗎？大家就會把那樣的設計當成一種模板，希望做出類似的設計。這樣一來，感覺相似的封面就會增加。當對方提出「我想做成那種感覺」的要求時，有時是單純基於喜好，有時是基於這樣比較好賣，有各式各樣的理由。但假如插圖的畫風或作品風格與原始設計的作品差太多時，套用同樣的設計，即使用的是流行的模板，也會出現微妙的不協調感。身為設計師，我認為套模板不應該是最優先的事項。

—— 有時會因為被封面吸引，覺得這故事應該很棒而去看，可是看了內容之後，又覺得這和自己從封面感受到的不一樣。儘管這麼說不太好聽，不過有時會聽到「被封面騙了」之類的感想。

內川 就我個人來說，這種失敗裝幀設計師要負一半的責任。封面關係到與讀者之間的信任，而且是作品完成後才開始製作的部分，所以我認為封面給人的感覺不能與內容差太多。這麼說來，要是聽到「封面與內容不合」的感想，我會很痛心疾首吧。

—— 在設計ＢＬ漫畫時，對方會因為書系不同提出不同的要求嗎？

內川 我覺得每個人對ＢＬ的認識不盡相同，而且編輯的個性差異也會產生很大的影響，所以不能單純說是書系造成的差異。

—— 編輯的個性差異？

內川 比如說，有的編輯會帶著對於ＢＬ滿滿的熱血與愛情來製作，也有的編輯會穩紮穩打地訂定商業戰略來製作，每個人的個性都不太一樣。還有，依書系不同，設計師能自由設計的範圍也不一樣。例如選用的紙張，有的書系可以在預算中自由選擇，也有的書系只能從幾種紙類中挑選，或者從一開始就指定好用紙。根據紙張的種類，可以做到的設計幅度也不一樣，光是這點就有極大的不同了。

—— 身為裝幀設計師，您曾經設計過許多類別的書籍，會覺得ＢＬ這個類別有什麼與眾不同之處嗎？

內川 雖然與作品內容無關，但最特別的，就是作家與編輯都很喜歡ＢＬ這點。也許大家會覺得理所當然，不過我覺得這是相當幸福的製作現場。因為大家都非常喜歡ＢＬ，所以既是創作者，同時也是讀者（笑）。我再次體認到優秀的創作者就會是優秀的讀者。還有，正因為工作現場都是喜歡ＢＬ的人，所以我希望在工作時，不要忘了身為還不熟悉ＢＬ的人，這種「從外頭看」的視線。

—— 身為裝幀設計師，您今後有想要挑戰的封面設計嗎？

內川 我想做與全集有關的工作。以讓讀者留在書架上珍藏為前提，帶著與設計一般漫畫時不同的心態來進行設計。我覺得這樣我就可以更加全心全意地製作書籍。就把好作品流傳到後世的角度來說，假如有機會做那樣的工作，我一定會勇於爭取。

迷倒BL愛好者的性愛場景大集合

BL漫畫性愛場景集錦

Love Scene Selection

身為從「BL」還被稱為「耽美」的時代起，就喜歡BL的老讀者，以及角川RUBY文庫創立的目擊者，我的書櫃裡塞滿了從古到今，各式各樣的BL作品。本單元將以「性愛場景」為主題，從中選出我特別有印象、難以忘懷的作品及場景。現在也能找到的作品，不會過於古老也不至於太新、能代表各種BL性愛場景類型的作品，基於如此困難的條件，我選出了十九部作品。有的甜蜜，有的煽情，有的令人感到心痛⋯⋯你最喜歡的性愛場景是哪種類型呢？

（文・岡田尚子）

撰稿者・編輯。《はじめての人のためのBLガイド》（玄光社）內「BLクロニクル」、《BL好きのためのオトコのカラダとセックス（BL之間的性愛與身體）》（迅社）、《ラッキードッグ1（Lucky Dog 1）》、《Lamento—BEYOND THE VOID—》等BL遊戲的官方視覺美術集（エンターブレイン）等等。

［ここへおいで（來這裡）（收錄於《水が氷になるとき（冰凍空間）》］ 西炯子

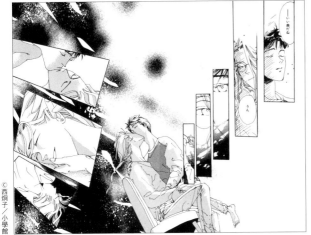

©西炯子／小學館

情色度	★★☆☆☆
CP	椋本藤伸（認真型長男）×嶽野義人（看似輕浮的漂泊者）
關鍵字	惆悵／兄弟關係／重逢

Point

✓ 以洗練的線條詮釋出高中生與成年人的體格差異
✓ 由無言的愛之交感與分鏡，顯示出時間的流動

Story 高三的椋本藤伸有四個弟弟。雙親死後，藤伸一個人照顧弟弟們。但因大學入學考試將近，藤伸陷入學業家務兩頭燒的狀態。看不下去的親戚幫忙找了一名家庭幫傭嶽野義人，讓藤伸不必分心做家事。可是次男波廣為了把嶽野趕走，故意犯罪並栽贓給嶽野，使藤伸再次陷入困境。不想回家的藤伸，答應了不良少年們的邀約。

全1集
1990年
小學館（プチフラワーコミックス・小學館文庫）
※文庫版2004年

只聽得見音樂兩人之間的寧靜時光

以翻拍成真人電影的《娚の一生（謎樣的他）》而廣為人知的西炯子，是從《JUNE》出道的。《來這裡》也是刊載於《JUNE》的作品，是西炯子早期代表作「椋木兄弟系列」與「嶽野義人系列」交織的短篇漫畫。認真長男露出脆弱一面的對象，是如同命中注定般吸引周圍人的嶽野義人。暫時忘卻對弟弟們的掛念後，剩下的就只有對嶽野的感情了。以眼神做心靈交流，以成長期的身體擁抱年長的男性。

纖細的筆觸描寫出危險的墮落感。蠢動於白色畫面中的黑影，迸濺於於黑影中的白點，象徵著熱度的解放。以一面跨頁表現出「第一次也是最後一次的相擁」之名場面。

©basso／西新社

Point
✓ 以鬍鬚、胸毛、腳毛來表現歐美男性的魅力
✓ 觀察入微，以瞳孔的擴大、縮小來表現感情與情欲

[Gad Sfortunato] basso

Story 刺青師加德所住的公寓，樓上房間會漏水下來。住在樓上的，是眼神給人黏膩感覺的作家，漏水是他為了與加德產生瓜葛而想出的策略。不善察覺他人對自己的好感，一旦感覺到他人對自己的執著，就會想與對方保持距離——儘管加德是這種性格，但對刺青卻有一種奇妙的執著。為了看其他刺青師紋出的刺青，甚至能與對方暫時保持肉體關係。

全1集
2009年
西新社
（EDGE COMIX）

情色度	★★☆☆☆
CP	加德認識的人×加德（刺青師）
關鍵字	外國／得不到回報的愛與多情／惆悵

利用粗獷線條與纖細線條表現出感情的溫差

本作是以「義大利政治家系列」出道的basso的第三部作品（以basso的名義）。為了沒有回報的愛，過著空虛生活的刺青師主角。本作的看點之一是加德與同床對象裸露身體後展現的妖豔刺青。就算差點被強暴也不會反抗，總是一臉有氣無力的表情。相對的，主角加德的一切全給人消極、沒有自我主張的冷漠感。就體毛稀薄的肌膚、細眉、沒畫出瞳孔的眼睛，主角加德的一切都全給人孔的眼睛，主角加德的瞳孔收縮，顯示出他的焦躁與情欲。壓住臉頰的手、啃咬似的接吻、舔舐肌膚的舌頭，對方表現得愈熱情，就愈能明白加德的冷漠。兩人的感情溫差所造成的「痛楚」，是只有本作才有的場面。

[出自下集]
©中村明日美子／Libre

Point
✓ 骨感的背部與四肢，充滿曲線美的冶豔肉體
✓ 隨著貫穿全作的「依欲望行動」而改變的性愛技巧

[薰りの継承（香氣的繼承）] 中村明日美子

Story 母親再婚後，竹藏成為比良木家的一員。義兄忍從第一次見到竹藏起，就一直以充滿厭惡與憎恨的眼神看著他，對他非常嚴苛。但比起那些私下嘲笑自己出身貧窮的人，竹藏覺得忍很誠實，因此對忍很有好感。兩人在成年後，關係依然沒有改變。忍的兒子·要看穿了竹藏對忍的扭曲情欲。在要的引導下，竹藏噴上了忍妻子的香水，侵犯因雙眼受傷而纏上繃帶的忍。

全2集
2015年
Libre
（BE×BOY COMICS DELUXE）

情色度	★★★★★
CP	比良木竹藏（廢柴弟弟）×比良木忍（冷若冰霜的哥哥）
關鍵字	義兄弟／近親相姦／蒙眼

嗅覺、聽覺、觸覺的描寫黑與白的高潮

繼《コペルニクスの呼吸》（哥白尼的呼吸）》、《ダブルミンツ（雙生薄荷）》之後，中村明日美子又一陰鬱風格BL。「我被黑暗侵犯」、「我不知道黑暗是誰」就如同作品中的臺詞，忍被竹藏擁抱時，總是被黑布蒙住雙眼。與妻子愛用的香水氣味同時出現，碰觸自己身體的熱度、迴響在耳畔的喘息，全都混雜在黑暗中侵犯忍的身體，貫穿他的最深處。忍被抱的場面，以及繼承了父親性癖好的要被抱的場面，全都有效地使用黑色的背景。忍喘息般冒出的對白框、肉體聲音的變化、對液體黏度的描寫，使讀者產生模擬體驗了蒙眼性愛的錯覺。扭動的白色軀體，與纏繞在其上的黑色手指，讓畫面極盡情色。如喘息般冒出的對白框、肉體聲音的變化、對液體黏度的描寫，使讀者產生模擬體驗了蒙眼性愛的錯覺。

［さんかく窓の外側は夜（三角窗外是黑夜）］ 山下朋子

Story 看得到幽靈的書店員・三角，某天被自稱祈禱師的冷川觸摸身體時，因太舒服而昏了過去。冷川說，除靈時只要觸摸三角「靈魂核心般的部分」，就能強化自己能力。冷川看上三角的才能，強硬地雇用三角為助手。兩人除了從事冷川的本行——為凶宅除靈之外，也會協助警方辦案。儘管三角一開始做得相當不情願，不過隨著冷川逐漸進入靈魂深處，三角也愈來愈深陷其中。

情色度	★☆☆☆☆
CP	冷川理人（除靈師）×三角康介（書店員）
關鍵字	懸疑／超常現象／喜劇

1~4集（未完）2014年～
Libre（クロフネコミックス）
ヤマシタトモコ

莫名帶著情色感的除靈行為 直男受的描寫相當新鮮

祈禱師冷川必須碰觸三角的靈魂、與其同調，才能清楚地看到幽靈，並加以除靈。然而同調的行為，有時會產生足以令三角意識升天的快感。「沒有勃起真是太不可思議了」這是三角的感想。因此，本作特別說床戲，連接吻都沒有，但冷川與三角同調時，畫面卻有如性愛場景一般。碰觸三角的身體、進入靈魂的過程，就像「插入」一樣。或是被吻頰摩蹭，或是被輕咬，三角只能任憑冷川擺布。那敏感細膩的反應相當生澀，看起來就像被調戲的處子似的。除此之外，作品中也充滿了「靈魂變得好鬆」等等帶有情色含意的絕妙雙關語，絕不能錯過。

［出自第1集］ ©山下朋子／Libre

Point
✓ 在委託人或路人面前除靈，有如公然性愛
✓ 使普通對話聽起來別有深意的絕妙修辭

［SEX PISTOLS（野性類戀人）］ 寿たらこ

Story 在進化的過程中，除了猴子之外，還有從其他哺乳類、爬蟲類等進化而來，身上留著這些動物特徵，名為「斑類」的人類。圓谷則夫自發生車禍後，周圍的人在他眼中有時會變成動物。而且他開始不分男女，受到許多人的猛烈追求，並對此感到非常困擾。原來則夫是因為車禍出現了「返祖現象」，同時具有斑類的特徵與人類的繁殖能力，成為了所有斑類無論如何都想得到的存在。生子BL的金字塔頂端作品。

情色度	★★★★☆
CP	斑目國政（斑類的貓又）×圓谷則夫（斑類的返祖現象）
關鍵字	誤會／動物萌／超現實／生子

1~9集（未完）2007年～
Libre（SUPER BE×BOY COMICS）
寿たらこ

隔著衣服摸索肉體 碰觸身體時，手指的妖豔感

在此舉出的，是第四集裡斑目國政的父親大衛，伍德比爾與與米國的父親瑪庫西米利安・席莫相戀的故事。「天才雕塑家」大衛說服瑪庫西米利安當他的模特兒，但瑪庫西米利安不願意裸露身體，大衛因此隔著衣服描摹瑪庫西米利安的身體，是一幕充滿情色感的場面。從第一次見面起，兩人就已愛上彼此，可大衛卻誤以為自己心愛的是藝術靈感，瑪庫西米利安則是在大衛的追求與碰觸之下，對自己的感情產生自覺。以四頁篇幅的分鏡突顯兩人想法上的誤會，是非常唯美的接觸場面。

［出自第4集］ ©寿たらこ／Libre

Point
✓ 追求藝術的側臉相當清純、描摹的手指則相當色氣
✓ 因被碰觸而焦躁的表情與僵直的身體，表現出戀愛的自覺

[出自第9集]
©志水ゆき／新書館

［是－ZE－］ 志水雪

全11集
2004～2011年
新書館
（Dear+ comics）

Story 言靈師是操縱言靈，以詛咒為業的人。「紙人」則是保護言靈師不被詛咒的災厄反饋，或是在言靈師受傷時，代替主人承受傷害的替身。紙人承受傷害的方式，有以言靈轉移傷害，或以黏膜接觸進行治療兩種方法。因此，言靈師與紙人的身心總是緊密結合，言靈師的宅邸每晚都瀰漫著性的氛圍。雖然紙人的生命比人類更長，可三刀家當家彰伊的紙人，阿沙利的壽命卻即將來到盡頭。

情色度 ★★★★★
CP 三刀彰伊（言靈師）×阿沙利（彰伊的紙人）
關鍵字 惆悵／過去的心結／愛的自覺

長篇作品才有的感動
第一次展現之表情的吸引力

從第一集到第九集，作品中描繪了各種言靈師與紙人的關係，不過最根底的部分，還是對阿沙利化為白紙（死亡）的害怕與不安。阿沙利認為自己害死前任主人，所以一直與彰伊保持距離，即便成為彰伊的紙人，也依然發生不少衝突。但在彰伊「希望能多少得到阿沙利的好感」的努力之下，作為言靈師與紙人，兩人的關係算是良好。可是，不論彰伊說過多少次「我愛你」，阿沙利仍舊一直以「我不喜歡你」拒絕彰伊。沒想到在第九集時，阿沙利居然說了某句話，讓彰伊則露出前所未見的燦爛笑容。正因有前面幾集的鋪陳，才能成就本作最感人的愛情場面。

Point
✓ 彷彿被淨化後的白背景，強調兩人的到達點
✓ 構成兩人的每一道線條，全都散發出美感

［執事の分際（管家的身分）（收錄於《本当に、やさしい。（真正的溫柔）》）］ 吉永史

新裝版全1集
Libre（SUPER BE×BOY COMICS）
2008年

Story 以賣春為生的克勞德，被法國貴族收留，得到工作並學會讀書寫字。長大成人的克勞德成為管家，保護著因「老爺」的放蕩生活而變得岌岌可危的家。老爺臨死前，對克勞德說「我愛你就像愛自己的兒子」，並把自己的獨生子安東尼奧託付給克勞德。安東尼奧除了美貌與血統之外一無可取之處，克勞德原本打算讓安東尼奧與有錢貴族之女結婚，以得到安定的生活，但在此時，巴黎卻爆發了革命。

情色度 ★★★★★
CP 克勞德·吉貝爾（管家）×安東尼奧（貴族少爺）
關鍵字 主僕／下剋上／老少配

表現暴風雨前的寧靜
年齡差距的性愛前戲

本書的作者是說故事的高手。本作的前置故事中，克勞德「以有別於對父親的感情」愛著老爺。因此才會對老爺的遺子安東尼奧鞠躬盡瘁、如僕人般地侍奉他。就連續侍奉兩代主人的管家的歷史劇而言，也是相當有韻味的故事。安東尼奧逃到德國的前一晚，克勞德說因為安東尼奧的財產不足以僱用管家，所以克勞德自行解僱了自己。在解除主僕關係後，克勞德第一次對安東尼奧告白。與之前戴著面具的面目不同，克勞德以原本的面目與安東尼奧做愛。就如同「做好覺悟吧」這句話，從接吻起就非常纏綿。可以想像年輕肉體被成為成年人的執拗與技巧玩弄的模樣。是絕佳的老少配性愛場景。

Point
✓ 抬起下巴的手與摟過身體時的身高差，產生下剋上的萌感
✓ 交纏的舌頭可以看出男娼出身的攻的技巧

©吉永史／Libre

《管家的身分》之外的「克勞德與安東尼奧系列」作品，收錄於《愛在午夜呢喃時》（Libre）。文庫版《管家的身分》（白泉社文庫）則收錄了全系列十一篇的內容。

[出自第8集]
©HINAKO TAKANAGA / KAIOHSHA

Point
- ✓ 知道克制自己欲望的大型犬攻的成長
- ✓ 顯示雙方「喜歡」的高昂感之分鏡

［恋する暴君（戀愛暴君）］ 高永ひなこ

1～10集（未完）
海王社
2005年～
（GUSH COMICS）

Story 巽在大學裡過著埋首於研究的生活。他的個性既粗暴又自我中心，還是個沒藥救的弟控，而且自從被同志助教性騷擾過後，就非常厭惡同性戀。像助手般被巽變得團團轉的森永，其實對巽一見鐘情，並且已經單戀了他五年。兩人因「春藥」而發生了肉體關係，經過一番波折，最後成為炮友。無法得知巽對自己是否懷抱著愛意的森永，因太過焦急而做出了失控的事。

情色度	★★★☆☆
CP	森永哲博（忠犬攻）×巽 宗一（傲嬌）
關鍵字	研究所的學長學弟／誤會／溫馨

兩情相悅後的第一場床戲 表情和動作都很青澀

森永以為巽終於接受了自己，卻被巽「我不是因為想做才跟你做的」這句話傷透了心。對巽的欲望只會害巽痛苦，森永開始考慮分手。另一方面，巽也開始自問自己對森永究竟有什麼想法。系列第八集，「暴君」巽終於在露出嬌羞的一面，森永也知道自己的感覺。儘管壓下了想胡來的衝動，可臉上卻仍掩不住情欲，這表情使讀者稍微窺見森永身為男人的成長。至於似乎被逼到走投無路的巽，表情也相當細膩。對自己的感情產生自覺，第一次主動解開扣子的可愛模樣，以及因此高昂起來的森永。應該已經看慣的兩人床戲，這場的感覺卻特別青澀。

©國枝彩香／竹書房

Point
- ✓ 以眼部與手指的描寫＆分鏡表現性行為的緩急
- ✓ 身體跟局部的描線，連體質都能感受到。將戀物癖表現到極致

［耳たぶの理由（摸耳垂的理由）］ 國枝彩香

全1集 2009年
竹書房
（バンブーコミックス 麗人セレクション）

Story 石川的耳垂總會毫無理由地發紅。雖然沒有人發現，但是山口卻指出了這一點。因此感到屈辱的石川，在山口被女人甩了時開玩笑說「要我用身體安慰你嗎？」沒想到山口從此把石川當作「失戀時的慰藉」。兩人上床過十三次，可山口卻依然花邊傳聞不斷，石川因此決定結束與山口的關係，沒想到山口其實是為了被甩，才與女生交往的……。

情色度	★★★★☆
CP	山口（大學生・帥哥）×石川（大學生・可愛型傲嬌）
關鍵字	溫馨／喜劇／愛情過剩的戀物癖

攻從背後抱住受的 「大湯匙式」的威力

作者從愛恨交織的八點檔劇情到溫馨的愛情喜劇都能畫。風格多元，是BL界的說故事高手。本作是其中特別單純的BL愛情喜劇。石川才剛決定斬斷與山口之間的孽緣，就被山口的女友狠狠揍了一拳。因為山口的女友看了山口的手機，發現山口只會打電話給石川，明白到山口只對石川有興趣，所以才會抓狂。石川與山口在確認了彼此的感情後成為一對。當晚，兩人跨越最後一條線。攻從背後抱住受的「大湯匙式」，強調了兩人的體格差距與身體的緊密度。逼真的插入感，以及有戀物癖的山口對耳垂的愛撫、以嘴唇含住耳垂的動作，全都令人心跳不已。

［いとこ同士（相愛太早）］ 今市子

Story 道隆是比修小兩歲的表弟。兩人在五年前發生過一次關係，之後就疏遠了。因親戚婚宴而重逢的兩人假裝藉著酒意，再次上了床。身為表兄弟，就算分隔再遠，也有切不斷的關係。但最重要的是，期待兒子的結婚、期待抱孫的雙方家長會非常失望。比起同性別，兩人身為表兄弟的事實使他們更有愧疚感。儘管如此，兩人仍然繼續往來。

全1集 2002年
（ムービック）（DARIA COMICS）

情色度	★★☆☆☆
CP	北澤 修（有常識的表哥）×河合道隆（率性的表弟）
關鍵字	禁忌感／白領上班族／惆悵

擁抱的手點燃了熱情與力量 類似出軌的愧疚感

作品《百鬼夜行抄》被改編成真人連續劇，因此知名的漫畫家今市子，出道作是刊載於《コミック・イマージュ》（白夜書房）的BL漫畫。作者畫過不少相當容易發展成愛情喜劇與家庭喜劇，而且主角兩人一直沒有上床，可說是「焦急之愛」（急死讀者）的BL作品，本作是作者在出道前畫的同人誌作品之一。無關兩情相悅，只要一想像舅舅與舅媽知道了兩人的事，會有多生氣多傷心，兩人心中就會充滿愧疚感。即便如此，他們還是害怕失去對方。罪惡感與不安點燃了出軌的感情。相擁的「想緊抱在一起」的欲求，相擁的場面可以感受到於剎那之間迸發的熱情與迫切。

Point
✓ 從擁抱開始的兩人，強烈的「求愛」感
✓ 以柔軟線條表現交纏肉體的「濡濕」感

©今市子／フロンティアワークス

［この世 異聞（現世異聞）］ 鈴木ツタ

Story 出生於短命的家族，身患不治之症的昭雄，把爺爺的遺言「會有人保護你」當成救命稻草，找出了一枚動物的牙齒。當那枚獸牙沾上昭雄的血與淚水後，出現了一名長著狗耳犬尾的全裸男子。基於過去的因緣，決定世代保護山根家的男子·節，在為昭雄治療疾病時，順便索求了他的身體。雖然昭雄因被霸王硬上弓而流下悔恨的眼淚，但與節相處久了之後，開始對節產生信任感。

全7集 2006年／2013年
Libre（BE×BOY COMICS）

情色度	★★★★★
CP	節（家的守護神、狗耳犬尾）×山根昭雄（美術館員）
關鍵字	西裝與和服／傳奇類／獸人

傲慢的攻因受的眼淚而遲疑 比起行為本身，愛意更強烈

擅長畫上班族BL的鈴木ツタ的傳奇生物×上班族BL漫畫。節雖然幫昭雄吃掉侵蝕身體的病魔，可是病魔很難吃，病魔被吃時昭雄的樣子又很誘人，因此節臨時起意抱了昭雄。節毫不留情地插入，「除了死亡之外，沒有比被迫撐開身體更痛苦的事」只能喘氣的昭雄心裡不禁這麼想。後來，昭雄得知下病魔消耗節的力量，而且節在實現昭雄的願望後就會變回獸牙。儘管如此可恨，但昭雄發現自己卻高興不起來。對於就算病情惡化臥病在床，也拒絕跟自己交合的昭雄，節說了「不要那麼討厭我」的洩氣話。傲慢又強硬的節，在看到病情惡化的昭雄的淚水後，無法硬來，以狼的姿態不知所措的模樣可愛極了♥

[出自第2集]

Point
✓ 傲慢的攻，無法碰觸受的前腳
✓ 畫哭臉的大師展現的各種淚水

©鈴木ツタ／Libre

[DOG STYLE] 本仁戻

Story 高二帥哥寺山美紀愛著青梅竹馬的柏（哥哥）。高一不良少年千秋光喜歡柏（弟弟）。這對柏兄弟，不但外表長得相似，就連明知美紀和光喜歡自己，仍然踐踏兩人感情的行為也一模一樣。累積了許多鬱悶情緒的美紀，某天偶然遇上被不良少年追趕的光，兩人一起逃跑，並開始對被柏兄弟耍弄的彼此同病相憐，發展成炮友關係。

情色度	★★★★☆
CP	千秋光（野狗少年）×寺山美紀（年長美人）
關鍵字	校園／身高差／四角關係

全3集
2007年~2008年
Libre（SUPER BE×BOY COMICS）

SUPER BBC
DOG STYLE 1
本仁戻

炮友以上戀人未滿 野狗與美人的急躁性愛

90年代，描繪以暴力式性愛支配學校的殘酷校園階級制度之《飼育系・理伙》震撼了BL界。

不過本仁戻也很會畫放飛自我的搞笑漫畫。以喜劇筆觸描繪出熱情青春性愛的本作，雖然是典型的Boy Meets Boy的故事，但兩人剛認識時，心中都各有單戀的對象，而且兩人單戀的對象還是兄弟，而那對兄弟知兩人的感情，還是對他們很冷淡，是這種複雜的四角關係。

基於宣洩鬱悶而開始交往的光與美紀，在做愛時，因為光的動作如野狗般粗暴，所以美紀只覺得到疼痛而已。可是當雙方發現彼此的「最特別」不再只有柏兄弟時，兩人的性愛提升成最愉悅的快感。

Point
- 以洗練線條描繪，逼真的前戲～後戲
- 身高差萌。相差14公分的兩人交纏時的身體線條非常棒

[出自第1集]
©本仁戻／Libre

[ファインダーの真実（探索者的真相）] 山根綾乃

Story 自由攝影師高羽秋仁因採訪獨家新聞而拍到了醜聞照片，故收到以財經界人士為客戶的超高級酒店經營者，麻見隆一的警告。身為秋仁消息來源的刑警告訴他，麻見似乎還是個私下走私毒品的黑社會大人物。秋仁想揭穿麻見的真面目，卻反而被麻見綁架、侵犯。可無論受到怎樣的凌辱，秋仁眼中的意志力卻都沒有消失。麻見因此逐漸被他吸引。

情色度	★★★★★
CP	麻見隆一（經營者兼黑社會的權勢人士）×高羽秋仁（自由攝影師）
關鍵字	年齡差／黑社會／三角關係

系列作1~8集（未完）
《探索者的目標》
2009年出版
（BE×BOY COMICS）

BBC ファインダーの真実 やまねあやの

危險又甜美的追逐愛 在華奢的空間做淨身H

從系列第一集《ファインダーの標的（探索者的目標）》開始，本作就以緊張刺激的劇情，SM色彩極強的性愛場景，使讀者驚奇不已。麻見的外貌端正，高身高、高學歷（頭腦清晰）、高收入，個性既高傲又是超級S。為了征服高學歷又是超級S的高羽秋仁的「超級總攻」的代表性角色。麻見與秋仁的「追逐之愛」總算修成正果的〈赤裸的真相〉收錄在第五集《真相》之中。飛龍被抓之後，秋仁因自己「什麼都做不到，為了自己的無能為力」而哭泣。麻見說「我也只想著你的事」，激烈地擁抱了秋仁。對方只愛自己，為了束縛對方，充滿激情的場面，表現出兩人關係的極致。

Point
- 以背景與衣物營造出超級總攻的豪華感
- 能使受沉溺在疼痛與快感中，超級總攻的超絕技巧

©山根綾乃／Libre

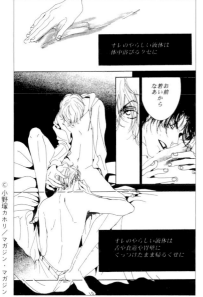

© 草間榮/新書館

Point

✓ 修長且性感的手指，向後弓起背部的情色感
✓ 全手繪背景與骨感肉體的藝術融合

［イロメ］草間榮

Story 在母校教物理的白川，每當被男學生告白，都會以「等你再長高一點，成為大人之後，再來找我吧」這種話來打發。這也是他高中向心儀的老師告白時，對方給的回答。某一天，兩年前曾對白川告白過、白川也以同樣的話打發掉的學生壬生谷，如今已長得比白川還高，出現在白川面前……（《カオス》、《先生の写真》）。除了描繪學生與老師故事的標題作之外，本書還收錄了學弟與學長、兒時玩伴同學的故事。

情色度	★★★★☆
CP	壬生谷（大學生）×白川（物理老師）（《カオス》其他）
關鍵字	師生戀／過去的心結／正經嚴肅

全1集 2008年 新書館（Dear+ comics）

草間さかえ

把想被疼愛的男人視為可愛的存在，加以擁抱

以硬質線條描繪，充滿骨感的男性身體。草間榮自從在2004年以《はつこいの死霊（初戀的亡靈）》走紅之後，就一直在以柔軟線條為主流的BL漫畫界獨樹一格。照著心儀老師的話，長高成為大人的白川，聽到老師說「你已經沒有那種想法（對同性的愛情）了吧？」後，總算明白那不是接受告白的條件，而是拒絕的藉口。其實自己一直想以可愛的模樣被愛，白川對壬生谷吐露了內心想法。壬生谷則說「我覺得身為老師的他很可愛，我是為了抱緊他才長這麼高壯的」以面對面體位交合，壬生谷支撐著白川身體的粗大手掌，彷彿被那雙大手包容的體位。看到白川總算找到容身之處，讀者也安心地為他祝福。

© 小野塚カホリ/マガジン・マガジン

オレのやらしい液體は体中滲びる夕せに

オレのやらしい液體は皮や食道や胃壁にくっつけたまま帰るくせに

Point

✓ 攻看著受的視線中的黏膩感、抓住頭部的手指表露出來的感情
✓ 讓年長者侍奉自己似地絕妙位置關係

［僕は天使ぢゃないよ。］小野塚カホリ

Story 如果是一見鍾情的關，無論被他如何對待都無所謂。就算被強暴，或是在亂交派對上被當成玩物都可以（《僕は天使ぢゃないよ。》）。新田被貴陽介綁在床上，被他煽動情慾，強迫性交（《嫌》）。訂下直到車子的汽油用完為止，裝成父子的契約。在廁所裡、在車裡被侵犯的日子，旅途的終點是……（《セルロイドパラダイス》）。想在回到妻子身邊的男人物品上纏繞自己的頭髮（《かみのけ。》）。本書收錄以上五篇作品。

情色度	★★★★★
CP	青年（學生風格）×男性（已婚）（《かみのけ。》）
關鍵字	出軌／曝露祕密的欲望／文學感

全1集 1998年 マガジン・マガジン（文庫版為2010年ネット文庫）（※ジュネコミックス・ジュ）

小野塚カホリ

僕は天使ぢゃないよ

描繪出以受傷與傷人來確認愛情的少年

美麗的線條、耽美的畫風，躍然紙上的暴力、流血、強暴。因難以從畫風想像之「疼痛」而引起轟動的小野塚作品。青少年特有的性欲，充滿固執的暴力，由於終點都是「愛」，因此看完不會覺得心情很差。《かみのけ。》描述的是在自己面前談論妻子的男人，以及把頭髮纏繞在男人西裝上之青年的故事。因為頭髮很長，所以妻子相當生氣，誤以為自己和女人搞外遇。男人笑著說這些話，「注入你體內的我的精子」、「是否在融化後被吸收，成為你的養分呢」，呼應著隱藏在內心獨白中青年的執著關係、攻操著受的頭的手，兩人的位置關係，成為你的養分……以七頁的篇幅描寫一根頭髮帶來的惆悵感。

[In These Words 言之罪] Guilt | Pleasure

[出自第1集]
©Guilt; Pleasure\Libre

Story 精神科醫師淺野克哉，接受警方的委託偵訊嫌犯，與三年來在獨棟老屋中殺死了十二人的連續殺人犯對峙。一看到那老屋以及嫌犯，淺野不知為何就有股強烈的似曾相似感。他每晚所做的，被看不見臉的犯人監禁、侵犯、一面劃傷身體一面呢喃著愛語的惡夢。那場所，那人物，與眼前的嫌犯重疊。惡夢真的出現於現實中了嗎……？

情色度	★★★★☆
CP	看不到臉的凌辱者（犯罪者）×淺野克哉（精神科醫師）
關鍵字	凌辱強暴／心靈創傷／懸疑

1～3集（未完）
Libre《BE×BOY COMICS DELUXE》
2012～

現實中以西裝為武裝的受 被凌辱的裸體相當刺激

本作是美漫界的人氣漫畫家咎井淳，與擅長創作與犯罪有關的BL小說的作家鬼畜貓，住在美國的兩人聯手創作的犯罪官能BL漫畫。出場人物從主角到配角，全是適合穿西裝，有著修長剪影的性感男人，讓人感受到對於肌肉的形狀與作用的研究之深。精美的筆觸與充滿衝擊性的故事，使本作大受歡迎。精神科醫師淺野在夢裡被看不見臉的人以刀子傷害身體，並加以侵犯。雖然畫面相當淒慘，但是與肉感的裸體重疊在一起，畫面相當唯美，就連在耳邊呢喃的「犯人」聲音都充滿性欲。「我會在你身上留下一輩子都無法忘了的傷痕」就如同這句話，犯人對淺野的執著異常到驚人。

Point
- 以淡墨反覆塗抹營造出有真實感的肉體與肌肉美
- 就連對白框都是黑色的。侵犯著耳朵、單方面執著的恐怖

[囀る鳥は羽ばたかない（鳴鳥不飛）] ヨネダコウ

[出自第3集]
©ヨネダコウ／大洋圖書

Story 矢代是黑道的「公廁」，但因為有賺錢的才能，成為了組織的二當家。他是生性淫亂的被虐狂，因此從很小的時候起便成了男人們的洩欲道具，唯一能敞開心胸的對象，只有兒時伴影山與性無能的部下百目鬼而已。百目鬼也滿足於以隨從身分，幫他尊敬的矢代自慰的現狀。可是當矢代因組織的抗爭而中槍時，百目鬼終於發現了自己真正的感情。

情色度	★★★★☆
CP	百目鬼 力（隨從兼保鑣）×矢代（黑道的二當家）
關鍵字	黑道／主僕關係／疼痛

1～4集（未完）
大洋圖書《H&C Comics ihr HertZシリーズ》
2013～

第一次知道的，愛撫的感覺 蜷起的背影，對愛情的自覺

性欲、暴力、頑固……ヨネダコウ的作品赤裸裸地描繪出男人的生態，可說在BL界構築出了黑色電影的領域。特別是本作，就連熟知黑道世界的作家鈴木智彥也稱讚不已。除此之外，本作也得到了「希望職業婦女看的作品」（講談社）．第三屆FRaU漫畫大獎（講談社），是同時擁有男女讀者的人氣作品。明白愛情的孤獨與絕望，矢代對一切事物，就連對自己都不感興趣。但是，性無能的百目鬼自慰時的手掌熱度卻使他迷惘了。不同於只是滿足男人們的征服欲，只有侍奉著百目鬼一面自慰，一面想著百目鬼那灼熱煽動的性的交，矢代被那灼熱煽動，一面未有的高潮，顫抖的背影訴說著矢代對愛情的自覺。

Point
- 高潮之後只畫出背影的構圖，濃縮了受的性感
- 朦朧地照亮身體輪廓的光線，暗示了愛情的萌芽

［刺青の男（刺青之男）］ 阿仁谷ユイジ

© 阿仁谷ユイジ／茜新社

Story 身上有牡丹刺青的黑道潟木，被戀人久保田纏住，無法準時迎接上司武藤。胸口紋有陸蓮花刺青的武藤，從敬愛的前代女組長之獨生子那聽說了他想殺死現任組長並且逃走的計畫。身上刺著狂鯊刺青的埜上，就如同刺青一樣，是個極為凶暴的男人。他侵犯了穿女裝的男人，並打算加以殺害，沒想到對方竟是意料之外的人物。結局時一切的故事全都串連在一起，是極具衝擊性的結局。

全1集 2008年 茜新社（EDGE COMIX）

情色度 ★★★☆☆
CP 久保田（公務員）×潟木清次（黑道）
關鍵字 黑道／背叛／疼痛

染上性愛紅潮的刺青 只有攻才看得見的絕景

現任組長侵犯了前代女組長，奪走了整個幫派，並且把懂得如何炒股賺錢的兒子·有馬幽禁起來。一切都是從渴望自由的有馬訂立之逃亡計畫時開始。各不相關的三個故事在最後一話精彩地串連在一起，並補充說明了各角色之後的情況。

潟木在同志之夜派對上與小學同學久保田撒嬌，並賴在久保田家裡。對久保田撒嬌，並賴在久保田家裡。對久保田撒嬌，並賴在久保田家裡。對久保田撒嬌「不想去工作」的潟木，其實是不折不扣的黑道。盛開在他高潮時，會泛起性愛紅潮。「彷彿牡丹的顏色滲入周圍的肌膚一樣地紅」是只有從背後位插入的久保田看得見的「花田」。畫面中牡丹花瓣散落的模樣，暗示了兩人的未來，是悲傷的故事。

Point
✓ 大膽的構圖，強調背後位的攻所看到的刺青
✓ 虛幻的「花田」，散落的花瓣暗示了兩人的未來

［千 長夜の契（千 長夜之契）］ 岡田屋鐵藏

© 岡田屋鐵藏／白泉社

Story 天下聞名的劍豪草薙主悅現在是無主的浪人。他於護送公主出嫁的保鏢任務中，認識了盲人醫生千載。千載能為人實現願望，代價是吃掉許願者的靈魂。被千載吃掉的靈魂會以刺青的模樣浮現於千載背部，願望實現後刺青就會消失。千載不像外表那麼年輕，他活了非常久，視覺等感官功能也逐漸消失，只能確實感受到疼痛。儘管如此，仍然以灑脫的態度活在世上。草薙被如此不可思議的千載吸引，決定與他一起旅行。

全1集 2010年 白泉社（花丸コミックス·プレミアム）

情色度 ★★★☆☆
CP 草薙主悅（浪人劍豪）×千載（盲人醫生）
關鍵字 主僕／和風奇幻／正經嚴肅

肌肉與和服之美的融合 超越現實之人 一旦撒嬌起來也相當萌

把肌肉控最愛的肉體美與時代劇融合在一起，是作者的拿手絕活。千載代替受傷的歌舞伎三味線師傅拉琴，表演的曲目是敘述一位從神明那兒掠奪走神少年之樂師，受到報應而生病之傳說的翻案故事。樂師每一世的樂師都會得病，與少年死別。這一世身為樂團團長的少年從輪迴中解放。吃了樂師靈魂的千載背上浮現夜叉模樣的刺青，並且露出痛苦的表情。草薙下意識地對他伸出手，千載雖然一度拒絕，但最後還是要求草薙抱住自己，這是孤獨地活到現在的千載，第一次把整個自己交給草薙的場面。

Point
✓ 浮現於白色軀體的豔麗夜叉刺青
✓ 與肌肉發達男人之間的體格差距

結語

BL基本上是伴隨著性愛場景的作品類別。

從點到為止的清水表現，到激烈的性愛描寫，BL有各式各樣的性愛場景。

雖然在性愛場景中，「愛情交流」應該是共通的場景，但是為什麼表現出來的感覺，因作畫的人不同，會有如此大的差異呢？為什麼表現方式會這麼多彩多姿呢？我們想請身為創作者的漫畫家們親口說明。

因此才有了本書。